誰も知らないジブリアニメの世界

# 表裏吉卜力

從「風之谷」到「風起」，
重新探索吉卜力經典動畫的魅力

岡田斗司夫——著

邱顯惠——譯

# 宮崎駿描繪了什麼？

眾所皆知的國民級動畫導演——宮崎駿。

二〇一三年，宮崎駿宣布《風起》將是其最後一部作品，甚至召開記者會宣告退休。然而，令人意外的是，在二〇一六年十一月，他宣布取消退休，並開始籌備新的長篇電影。這一消息是在 NHK 播放的紀錄片中宣布的。

從他上一部作品至今已經過了十年。如今，這部名為《蒼鷺與少年》的新作品終於確定將於二〇二三年七月公開。這是宮崎駿發表作品以來最長的間隔。人們殷切期盼著年過八旬的宮崎駿所要呈現的新世界。

吉卜力工作室（Studio Ghibli）因為宮崎駿的退休宣言一度解散了製作部門，但隨著製作新作品的消息曝光，我也聽說許多優秀員工再次聚集在一起。

這部新作品將呈現出什麼樣的畫面和故事？它會採取不同於以往的風格嗎？還是會回歸到懷舊的吉卜力動畫風格？在動畫技術等方面，是否會迎來新的挑戰？光是想像，就讓人充滿期待。

《蒼鷺與少年》的全貌仍未完全呈現，同時宮崎駿的作品世界近來展現出相當大的擴展。

好比說在日本國內，《神隱少女》被改編成舞台劇，並由知名女演員擔任主角；而宮崎駿的兒子宮崎吾朗負責打造的吉卜力公園也已開幕。在國外，英國將《龍貓》改編成舞台劇，美國的奧斯卡電影博物館則舉辦了宮崎駿展。

每一個發展都獲得了熱烈回響，顯示了人們對宮崎駿世界的深切渴望。

此外，雖然這與宮崎駿沒有太直接的關聯，但令人驚訝的是，吉卜力工作室與創造《星際大戰》的盧卡斯影業攜手合作，成功推出了一部動畫作品，並在 Disney+ 平台上發布，而這部動畫也出現了《龍貓》裡的灰塵精靈。

此刻這股熱潮正盛，本書的宗旨是回顧宮崎駿過去的作品，並迎接即將推出的新作。我將深入探討宮崎駿過去作品中所講述的內容和描繪的世界，為大家解說宮崎駿在吉卜力工作室執導的十部長篇動畫作品。

我是岡田斗司夫，請原諒我遲來的自我介紹。

讓我向不熟悉我的人做一下自我介紹。我在一九八四年成立了動畫製作

公司GAINAX。起初作為製作人和經營者參與《王立宇宙軍～歐尼亞米斯之翼》、《海底兩萬哩》等作品，隨後以作家和評論家的身分活動。現在我主持網路節目「岡田斗司夫研討會」，並透過直播影片解說各種作品，包括動畫、電影與書籍等等，回答觀眾各種疑問。

我第一次知道宮崎駿這個名字是在一九八〇年代。當時他尚未發布《風之谷》這部電影，而與我一起成立GAINAX，後來製作《新世紀福音戰士》的庵野秀明，很早就向我宣揚宮崎駿的偉大之處。

作為動畫師，宮崎駿可以說是技藝驚人。我仍然清楚地記得，庵野秀明曾使用我家投影機，反覆觀看宮崎駿在電視連續劇系列《魯邦三世》中製作的爆炸場面。

那麼，作為導演的宮崎駿又有何不同呢？宮崎駿以手繪聞名，人們也熟悉吉卜力工作室的卓越動畫技術，但他所繪製的場景和角色，背後蘊含了什麼樣的意圖呢？或許我們都被他那些美麗、令人快樂的電影所吸引，因此很少有人去深究這一點。

在我同時扮演動畫製作者與觀賞評論者的角色後，我深刻體會到，觀賞動畫還是比製作動畫更為有趣。我認為要製作出吉卜力工作室般水準的作品，真的相當困難。考慮到這種辛苦，或許我們應該更仔細地品味作品的深層意義，而非僅僅停留在作品表面，這才是觀眾應有的禮貌。

這本書以岡田斗司夫研討會的解說內容為基礎製作，但在書籍化的過程中，我對原稿進行了大幅修改，重新組織並增補內容，再針對每部作品設置主題進行解說。若讀者閱讀這本書，能在回顧作品時有一些新的發現，那將是我的榮幸。

當然，任何解釋和思考都應該是自由的，但本書尋求更為確實的答案，重視像宮崎駿和製作人鈴木敏夫等相關人士的證詞，也就是一手資料。我將主要參考文獻整理於書末，包括引用的文獻等等，因此，如果想要更深入地了解宮崎駿，建議閱讀這些文獻。

開場白就到此結束，接下來我將立刻開始解說。

# 目錄

# 第四章 「才能」是什麼？——《魔女宅急便》

表面看似針對兒童，實際上是針對成人

魔法即為才能

與掃帚成為對比的文明利器

透過母親的工作表現來了解才能的衰退

宮崎駿的危機感

從才能論來看就能理解最後一幕的意義

《平成狸合戰》是《魔女宅急便》的復仇記

暢所欲言的吉吉無法再說話的原因

究竟吉吉為何需要說話？

《龍貓》片長為八十六分鐘的原因

姊妹登場的原因

動畫是為兒童製作的

079

# 第七章 吉卜力工作室與銀河鐵道之夜──《神隱少女》

達達拉城不是《七武士》中的農村,而是《機動戰士鋼彈》中的吉翁公國

從風之谷到達達拉城的十三年旅程

超越《風之谷》的現實感層次

片頭背景黏土雕像的真面目

《風之谷》與《魔法公主》相似的開場

導演之間的戰鬥

哥吉拉與螢光巨人

無法理解故事內容卻又覺得有趣的原因

油屋即是保可洛公司,也就是吉卜力工作室

湯婆婆的範本是鈴木敏夫

《銀河鐵道之夜》與《神隱少女》

149

# 第八章 戰爭會永遠持續下去——《霍爾的移動城堡》

《銀河鐵道之夜》與〈那天的河邊〉

卡帕涅拉與白龍之死

宮崎駿不斷提及的「生存」主題

沒有人知道的最後一幕

在原作中未曾描述的「戰爭」

伊拉克戰爭與奧斯卡金像獎

充斥愛國主義的國家

塞拉耶佛事件與蕪菁的詛咒

魔法與科學的對立

從舞台美術看《霍爾的移動城堡》

霍爾的國家＝德意志帝國

第二次世界大戰的開端

《天空之城》與《霍爾的移動城堡》的對立

# 第1章

## 宮崎駿過於敏銳的
## 「技術」論──
## 《風之谷》

1984 年　《風之谷》

「火之七日」導致文明崩潰。包括娜烏西卡在內的風之谷
居民，在腐海森林的威脅下過著小心翼翼的生活。然而，
風之谷卻捲入了多魯美奇亞和培吉特之間的戰爭。而文明
遺留下來的生化武器──巨神兵和腐海領袖──王蟲群也
開始活動。最後，娜烏西卡阻止了王蟲的入侵，人們停止
了戰爭。

# 《風之谷》是高度奇幻作品

一九八四年上映的《風之谷》是宮崎駿的第二部長篇動畫電影。當時的製作工作室是名為「Top Craft」的公司。然而，在一九八五年，也就是上映的隔年，這家公司改組為「吉卜力工作室」。因此，現在《風之谷》被視為吉卜力工作室的第一部作品。本書自然也將《風之谷》視為吉卜力動畫的一部分。

《風之谷》被歸類為奇幻作品，而奇幻作品大致分為兩種類型：低度奇幻和高度奇幻。

低度奇幻是指與現實有所聯繫的作品，其代表作包括《哈利波特》系列。《哈利波特》的故事背景設在當代的英國，其中的倫敦車站與魔法世界相連，由於與現實有所聯繫，所以被歸類為低度奇幻。

相對而言，高度奇幻則描繪與現實相距甚遠的虛構世界。如果與《哈利波特》對比來舉例，《魔戒》系列就屬於高度奇幻作品。而故事在「很久以前，在

遙遠的銀河系中」展開的《星際大戰》系列也屬於此類。也請不要誤會，高度或低度並不是指作品品質上的高低，而是指其與現實世界的距離。

至於《風之谷》，毫無疑問當然也屬於高度奇幻這一類。

# 被鐵鏽和陶瓷覆蓋的不毛之地

那麼，在高度奇幻作品《風之谷》中所描繪的虛構世界是什麼樣的呢？

在電影的開場中，透過字幕進行了解釋。

巨大工業文明崩潰後一千年，在覆滿鐵鏽與陶瓷碎片的荒涼大地上，散發出有毒瘴氣，被稱為「腐海」的菌類森林逐漸擴大，威脅著衰敗人類的生存。

這是一個簡單的說明，但包含了重要的資訊。在《風之谷》出現的大地，被描述為「覆滿鐵鏽與陶瓷碎片的荒涼大地」。

1 宮崎駿，《風之谷》（藍光光碟），日本華特迪士尼工作室。

如果不仔細觀看，容易誤以為《風之谷》的故事背景是在沙漠。然而，《風之谷》的背景並非如此。我們常常固守著一種觀念，認為「文明一旦滅亡，那裡就會變成沙漠」。而事實上，無論是埃及還是中國，許多古代文明也都是在沙漠中發現的。如今地球上的環境被破壞導致沙漠化問題日益嚴重。這也是為什麼包括《瘋狂麥斯》系列在內的許多奇幻作品，都將末日世界設定在沙漠中的原因。

而《風之谷》電影版改編自宮崎駿創作的同名漫畫，為了更加深入了解，我們先來看看漫畫是如何介紹這個世界觀。

歐亞大陸西部邊陲孕育的工業文明，於數百年之間擴展至全世界，形成了巨大的工業社會。

這個剝奪大地資源、破壞大氣層，隨意改造生物的巨大工業文明，於一千年後達到巔峰，隨即急遽衰退。

名為「火之七日」的戰爭使都市布滿有毒物質而崩解，喪失了複雜且高度發展的技術體系，大部分的地表變成不毛之地，此後工業文明未能重建，人類開始存活於漫長的黃昏時代。[2]

## 與歐洲衰退歷史重疊的世界觀

要讓工業文明從一望無際的陶瓷碎片大地上重新崛起，必須發展地表陶瓷的回收技術。然而，這些「複雜且高度發展的技術體系已經喪失」，結果只有無法回收的陶瓷繼續擴大範圍，進入了一個完全無法回頭的世界。

舉例來說，風之谷的風車基座看似磚砌而成，但實際上很可能是削切陶瓷塊製成的。此外，作品中的勇者猶巴形容自己的劍是「削切王蟲外殼製成的」，並聲稱它能夠「貫穿」多魯美奇亞軍的「陶瓷裝甲」。

在這個喪失技術體系的世界，人們只能使用從自然界中取得的陶瓷和王蟲

大地上能看到的只有生鏽的物品和一些細小的陶瓷碎片。換句話說，這是一片比沙漠還要荒涼的「不毛之地」，如同漫畫版中所描述的那樣。

外殼來製作工具，完全看不到任何高級的加工技術。更甚者，連金屬的精煉和加工技術也已消失。從設定上來看，一些看似金屬的零件，也可能是陶瓷切割而成。

許多工具呈現粗糙的形狀，這也許是因為缺乏易加工形狀的金屬所致。

換句話說，娜烏西卡等人所生活的故事世界，已經退化至文明崩壞後的石器時代水準。

這並非誇大其辭，而是根據歷史事實，如支配歐洲的羅馬帝國崩潰後，整個歐洲迅速退化至石器時代的情況。

羅馬帝國憑藉水道、建築，以及製鐵等各種技術興盛。然而，維持文明需要龐大的森林資源，尤其是在南歐所有森林遭到砍伐後，最後羅馬帝國因為異族入侵而滅亡，而文明一旦滅亡，技術也隨之喪失。

人們無法修復水道或建築物。本來，他們就不知道這些東西是如何建造的，而且缺乏製鐵等產業所需的森林資源。這樣一來，一些地區便回到了鐵器時代甚至是更早的石器時代。雖然有些地區努力保持先前的生活水準，但整體而言，

直到森林重新生長及文藝復興開始之前，這段時期被稱為「黑暗時代」，並持續了相當長的時間。

風之谷的情況亦然。在「火之七日」後，昔日的技術已然失傳。他們的生活頂多只能勉強維持高於石造建築的水準。

因此，風之谷的生活絕對不應該被視為田園詩般的美好景象，娜烏西卡等人是活在「黑暗時代」之中。

# 亞瑟・查理斯・克拉克的技術論

儘管如此，在《風之谷》中崩壞的「巨大工業文明」，以我們現代人來看，已經是未來的事情了。既然被稱為「巨大工業文明」，以前應該擁有相當先進的技術。那麼，難道這些技術真的會因為區區一個「火之七日」而完全消失嗎？

然而，未來的技術往往是虛幻的。

科幻作家亞瑟‧查理斯‧克拉克（Arthur Charles Clarke）以《二○○一太空漫遊》和《童年末日》等作品聞名。他在散文集《未来のプロファイル（暫譯：未來的輪廓）》中提到，如果把亞里斯多德‧伽利略‧伽利萊，甚至達文西等歷史上的天才帶到現代，向他們展示飛機、直升機和汽車，將會發生什麼事呢？

克拉克說，他們起初會感到驚訝，但幾天後應該就能理解其原理了。「啊，原來是這樣啊。太厲害了！」他們可能會對精密的工藝技術感到驚嘆，但不管是兩千年前的人，還是五百年前的人，應該都能理解基本構造。

然而，如果向他們展示電視、電車或電腦，恐怕他們會完全無法理解。這是因為這些概念超出了他們對電子、網路或電波之類的理解框架。他們能夠實際感受機械結構，因為這些是屬於物理學的範圍，但是電子及其後續的領域，已經達到昔日人們無法想像的程度，發展到與以往不同的思維層面。

我們也是一樣，例如電腦或手機壞了，我們知道它壞了，但我們自己無法修理對吧？隨著機械技術的進步，對一般人來說，這些機械的內部就像黑盒子般難以理解。

我們可以請修理業者更換或買新的替換舊的。然而，即便是修理業者，也未必完全了解技術的細節，可能只是依循操作手冊上的「這裡壞了就觀察這裡，然後更換這裡」來修理。機械製作者也是如此，即使是專家，也對自己專業領域以外的事物一無所知。

技術發展過快，甚至連同時代的人都難以理解。對於生活在不同時代、不同文明的人們來說，更是完全無法理解。

在《風之谷》中，太空船殘骸作為文明的遺物登場，但風之谷的居民並未進行修復或研究，僅將其當作避難場所使用。光是太空船的出場方式就展現了技術斷絕的程度，讓人對宮崎駿的導演功力讚嘆不已。

另外值得一提的是，《風之谷》的 DVD 和藍光光碟中收錄了庵野秀明的隨片講評，他曾參與《風之谷》的製作，後來受到該作品的影響創作了《新世紀福音戰士》系列和《正宗哥吉拉》。據說他對太空船的設計不太滿意。

在我看來，這個設計確實不太合適，因為不管怎麼看都只像是一艘潛水艇。

然而，作為電影導演，宮崎駿在故事一開始就展示了「太空船被遺棄且未被有效利用」的重要伏筆，這一點是非常了不起的。對於那些詢問「太空船一開始就出現了嗎？」的觀眾，我建議重新觀賞《風之谷》。電影一開場，當娜烏西卡降落時，後方不經意出現的就是風之谷居民後來避難所使用的太空船殘骸。順帶一提，《星際大戰：原力覺醒》中，主角芮居住的沙漠星球賈庫，也有一幕場景是舊帝國軍的太空船半埋在沙漠中，這與《風之谷》相比也頗為有趣。

## 🎬 技術成為特權

娜烏西卡等人生活在一個文明斷絕，缺乏高級技術的時代。在這樣的背景下，風之谷的獨特技術就是「風車」。

從現在的角度來看，風車並不是那麼特殊的技術。就像我們容易聯想到荷蘭風車一樣，人們也很容易將風車與田園詩般的景象聯繫在一起。在退化到石器時代的風之谷中有風車，也不會讓人覺得那是多麼奇怪的光景。

事實上，無論是《風之谷》的電影還是漫畫，除了風之谷這個地方之外，幾乎沒有出現過風車。風之谷之所以稱為「風之谷」，並非因為有風吹過，而是因為那裡擁有利用風力的技術。這表明在《風之谷》的世界中，風車似乎是相當罕見的存在。

這一點也可以參照歐洲的史實。

風車最初並非源自歐洲。據說這項技術是在伊斯蘭文明和中國文明中發展起來的。荷蘭則是從十五世紀開始在低窪地區建造風車。歐洲當然也有風車，但在過去，它被視為一種特殊技術。以現代來說，就像核武器或火箭技術一樣，是只有少數專家才了解的機密技術。

宮崎駿也知道這一點，他在《風の谷のナウシカ 宮崎駿 水彩画集（暫譯：風之谷 宮崎駿水彩畫集）》中也如此描述：

風車並非是在歐洲發明的，一般認為起源應該是在中近東地區。而中國也在非常古老的時代就有風車的存在。利用風力的行為，換句話說，用船帆承受風力來推動船隻的概念是自古便存在的，但當時並未出現類似風車的概念，即利用

風力來進行勞動。在中世紀歐洲人留下的地理歷史文獻中，這種技術被描述得像魔法一樣。記錄了他們利用風來勞動的情況……。[3]

在文明衰退的時期，技術人員是非常珍貴的存在。娜烏西卡雖然是風之谷的公主，但並非因為她是王族的女兒才顯得高貴。她之所以受人尊敬，是因為她精通運用風車和飛行裝置「海鷗」（註：娜烏西卡駕駛的滑翔翼的名字）等技術，是一位能隨意操控風力的「御風使」。更確切地說，娜烏西卡的家族因御風使的能力被認可為王族，或許這才是更正確的解釋。

讓我們再次確認《風之谷　宮崎駿水彩畫集》中提到的內容。

擁有特殊技能的人和普通人不同。他們會受到尊敬，同時也常常遭人嫉妒或害怕，可能居住在村外。換句話說，人們認為他們不是以普通人該有的勞動取得財富。從民俗學的角度來看，他們大部分處於一種受到高度尊重，卻又必須被敬而遠之的位置。

娜烏西卡一族顯然是「備受尊重的群體」[4]吧。

# 🐛 王族的義務與責任

娜烏西卡家族因為技術被認可而成為王族，換句話說，他們必須以技術為民眾帶來利益。這與現代國家利用稅收為資金來提供醫療、交通等基礎建設，以及警察和軍隊等安全措施的情況相同。

在電影中，有一幕明確展示了娜烏西卡家族的責任。

當猶巴來到風之谷時，娜烏西卡迅速得知了這個消息。她駕駛滑翔翼海鷗前往城堡，向她的父親兼國王基爾匯報。猶巴因為速度較慢，只能在地面上追趕。因此，合理的情節應是猶巴在抵達城堡後與娜烏西卡會合，或是在娜烏西卡完成匯報返回途中與她碰面。

然而，最終猶巴在途中追上了娜烏西卡。當他走下斜坡時，看到一座大風

3 宮崎駿，《風之谷　宮崎駿水彩畫集》，德間書店。

4 宮崎駿，《風之谷　宮崎駿水彩畫集》，德間書店。

車，而娜烏西卡正在那座風車的底部附近進行某些操作。原來是娜烏西卡在前往匯報的途中發現這座停止轉動的風車，於是停下來修理。在這個細膩的畫面中，還可以看到她的滑翔翼也停在旁邊。

也就是說，修理風車比向國王匯報更為重要。因為在風之谷是利用風車汲水，這對農業和居民生活來說是不可或缺的基礎設施。相較於王族的特權，維護這些設施更加重要。在成為王族之前，他們首先是支撐市民生活的技術人員。

說起來，娜烏西卡駕駛海鷗翱翔天際的原因也是為了巡邏，換句話說就是履行一種警察的職責。

## 🔲 基爾臥病在床的原因

在巡邏時，娜烏西卡駕駛海鷗的樣子顯得十分熟練，但實際上，她真正開始飛行應該是不久之前的事情。

為什麼這麼說呢？因為娜烏西卡與猶巴的對話中提供了一些暗示。

猶巴：娜烏西卡，妳變了好多。

娜烏西卡：一年半不見了。

（中略）

猶巴：大家都還好嗎？……怎麼了？

娜烏西卡：父王他……他已經無法飛行了。

猶巴：基爾？森林毒素已經惡化到這個地步了？

娜烏西卡：是的，這是生活在腐海旁邊的人要面對的命運。[5]

換句話說，基爾在劇中雖然是臥病不起的狀態，但並非從很久之前就是如此。猶巴一年半前在風之谷時，基爾還很健康。由於似乎只有一架海鷗，可以推測之前主要是由基爾負責巡邏職務。猶巴對於娜烏西卡駕駛海鷗並不感到奇怪，這意味著在此之前娜烏西卡可能也有代為巡邏過，但基爾應該是主要的飛行員。

娜烏西卡獨自駕駛海鷗取代父親的角色，這一年半來，她的飛行技術可能

5
宮崎駿，《風之谷》（藍光光碟），日本華特迪士尼工作室。

進步許多。當猶巴說「妳變了好多」時，這句話不僅是指外貌上的變化，還包含對她技術上成長的讚賞。

那麼，為什麼基爾會迅速衰弱呢？讓我們稍作思考。

娜烏西卡曾說：「這是生活在腐海旁邊的人要面對的命運。」如同開場字幕所說，腐海包圍著人類的生活圈，散發瘴氣威脅著人類。瘴氣可以解釋為「不好的空氣」或「有毒瓦斯」。

下方是我觀賞《風之谷》後自行繪製的風之谷周邊地圖。我試圖綜合場景順序、背景和台詞等因素，以邏輯方式建地圖，因此我認為這張地圖大致上是正確的。

首先，請大家注意地圖下方的風之谷村落、城堡和田地的排列情況。從遠離腐海的順序來看，依序

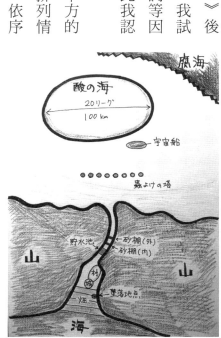

風之谷周邊大致的位置關係（作者製作）

為田地、城堡、村莊。宮崎駿絕對不是隨意排列的，因為糧食是生存所必須的事物，是最優先需要考量的，所以放在最遠離腐海的位置。其次是作為技術人員的王族所居住的城堡，城堡也是危急時的避難場所。一般人居住的村落則是優先順序最低的，像這樣根據優先順序將一些設施盡量安排在遠離腐海的地方，以確保安全。

這麼說來，不是住在村莊，而是在城堡裡生活的王族，應該受到瘴氣的影響較少，並且壽命也更長才對，但事實並非如此，因為王族有巡邏的義務。

在鄰近腐海的風之谷，普通人的壽命應該較短，但王族在工作中經常需要置身險境。例如基爾可能也因為長年累積的負面影響，比一般人更快老化。

風之谷的生活看似平靜，實際上卻極其嚴苛，不僅僅是王族，每個人都冒著生命危險度日。舉例來說，在片尾謝幕表中有一個場景是「老人們去回收王蟲殼」。王蟲殼是珍貴的資源，但要取得它們必須冒險前往受到強烈瘴氣影響的腐海及其附近。這項工作卻交給了壽命已經不長的老人們，這個鏡頭正突顯了這樣的脈絡關係。

# 《風之谷》與《小王子》的結論

最後，讓我們參考片尾謝幕表中的片段，看看宮崎駿為《風之谷》帶來什麼樣的結局。請大家注意兩個場景。

第一個是「娜烏西卡建造新風車的場景」，另一個則是「娜烏西卡教孩子們如何飛行的場景」。就像太空船出現的畫面一樣，請仔細回顧這些場景。

在這兩個場景中，特別值得注意的是娜烏西卡以外的人群與孩子們的描繪。

有些人和孩子戴著頭巾，有些則沒有。為了區分風之谷的居民和圍觀者，設定上培吉特人會戴著類似頭巾的東西。換句話說，在這些場景中，風之谷的人與培吉特的人混雜在一起。

這些場景的意義重大，御風使的技術本應是特權階層的生存資產，結果娜烏西卡竟然將這些技術公開給風之谷和培吉特的人們。這些畫面正表現了這一點。

娜烏西卡徹底改變了他們家族以往的思維方式。她不再只是排他性地守護風之谷，也不只是守護家族的技術，而是透過推廣技術，將希望寄託在未來。教

導孩子們如何飛行是未婚的娜烏西卡創造新世代的一種方式，而教授風車技術，則是將自己的生活方式傳播給更多人的有影響力的行動。

順帶一提，以《小王子》聞名的聖修伯里（Saint-Exupéry）還寫了一本散文集《人類的土地》。宮崎駿是這部作品的忠實粉絲，甚至為新潮文庫發行的版本繪製封面插圖，並撰寫解說，而《風之谷》的結論正好可以與《人類的土地》相提並論。

《人類的土地》是飛行員聖修伯里根據他在世界各地飛行的經歷，探索人生哲學的一部作品。當時的飛行極其危險，隨時可能面臨死亡，因此這本書的內容也與人生觀有關。若將《人類的土地》視為一本哲學書，以我的觀點來看，它的結論是：「在荒蕪之地中承受強

《人類的土地》（新潮文庫）

風也依然挺立不倒，這才是人類的本質。」

娜烏西卡表現出來的結論也是相似的。她身為御風使的後裔，熟悉風並翱翔於天際。透過冒險，她見識過各種世界樣貌。地球對人類來說是一個嚴酷的環境，然而，人類只能繼續活下去。即使在腐海瘴氣中減少壽命，也只能堅持自己的生存方式，必須保有尊嚴……。

與聖修伯里經歷的過程與結論一樣，娜烏西卡放棄了技術人員的特權，獨自承擔起風之谷的未來。

# 第 2 章
# 科幻動畫應該是
# 什麼樣子？——
# 《天空之城》

1986 年　《天空之城》

少年巴魯在一個夜晚拯救了從天而降的少女希達。希達擁有一顆神祕的飛行石，這使得她成為了穆斯卡上校的軍隊與海盜朵拉家族爭相追捕的對象。隨後，各懷心思的一行人抵達了傳說中漂浮在空中的城堡——拉普達。當巴魯和希達企圖逃離尋求復興拉普達的穆斯卡時，他們一起念出了毀滅的咒語。

# 輸給動畫熱潮的宮崎駿

宮崎駿如今已經受到全民喜愛，他的作品如《風之谷》和本章將解說的《天空之城》等吉卜力早期的兩部作品評價極高。然而，我們不應該忘記，當時宮崎駿的電影還沒有如此受歡迎。

宮崎駿在他的老師，日後也成為他永恆競爭對手的高畑勳導演的帶領下，參與製作了許多傑作，如《太陽王子霍爾斯的大冒險》、《熊貓家族》、《小天使》、《龍龍與忠狗》和《萬里尋母》等等。他首次執導自己的作品是在一九七八年播出的電視連續劇系列《未來少年柯南》。

《未來少年柯南》描繪了在末日世界堅強生存的人們，與宮崎駿後來的作品一樣，雖然現在這部作品受到高度評價，但當時除了部分動畫迷之外，幾乎沒有人給予好評。

而同年上映的《宇宙戰艦大和號》系列電影的第二部《再見，宇宙戰艦大

和號愛的戰士》獲得了二十一億日圓的票房收入，成為當時的暢銷片。此外，與同樣是電視連戲劇系列的作品相較之下，《未來少年柯南》的最高收視率是百分之十四，而同年播出的《銀河鐵道999》的最高收視率則達到百分之二十二點八，可見《未來少年柯南》在首播時並非受人矚目的話題作品。

宮崎駿首部執導的電影《魯邦三世：卡里奧斯特羅城》於隔年一九七九年上映，但製作費花了五億日圓，票房收入卻只有三億五千萬日圓，這是一個重大的失敗。與《魯邦三世》系列的前作《ルパン三世　ルパンVS複製人間（暫譯：魯邦三世：魯邦 VS 複製人）》九億兩千萬日圓的票房相比，其表現顯得格外令人失望。

鈴木敏夫作為吉卜力工作室的創始成員，同時也在《紅豬》之後成為宮崎駿所有作品的製片人，更是宮崎駿的盟友。當時，除了他擔任總編輯的動畫雜誌《Animage》之外，動畫雜誌關注的大多是與《魯邦三世：卡里奧斯特羅城》同年上映的《機動戰士鋼彈》。不，應該說連《Animage》在《風之谷》上映之前，

主要關注的也是《機動戰士鋼彈》。

自從《魯邦三世：卡里奧斯特羅城》票房失利後，宮崎駿幾乎被業界半冷藏。多虧鈴木敏夫和他任職的德間書店的支持，宮崎駿的下一部作品《風之谷》才得以在一九八四年上映，並且整整花了五年的時間才完成。

當時的環保熱潮讓《風之谷》大受歡迎，但票房收入僅有七億四千兩百萬日圓。這與《再見，宇宙戰艦大和號愛的戰士》和《魯邦三世：魯邦 VS 複製人》相比，顯得遜色許多，而同年上映的《超時空要塞：愛，還記得嗎？》的票房收入則是七億日圓，兩者相差無幾。再者，《超時空要塞：愛，還記得嗎？》是機器人動畫，因此若將玩具等相關商品的銷售納入考量，顯然《超時空要塞：愛，還記得嗎？》以商業角度來看是更加成功的。

從這種脈絡來看，從《再見，宇宙戰艦大和號愛的戰士》到《機動戰士鋼彈》，再到《超時空要塞：愛，還記得嗎？》結束，我將宮崎駿定位為未能跟上「第一次動畫熱潮」的作家。

# 《天空之城》作為反精英主義的表現

在這樣的背景下製作，並於一九八六年上映的《天空之城》，對宮崎駿而言是對《魯邦三世：卡里奧斯特羅城》的一種報復。這部作品不僅優先考慮動作場面，而非複雜的主題，而且在故事結構上也與《魯邦三世：卡里奧斯特羅城》有相當多的相似之處。

電影開頭，一位堅強的公主獨自從壞人手中逃出，隨後被一名男子拯救。

差異在於女主角是克蕾莉絲還是希達，以及男主角是魯邦還是巴魯，但結構都是相同的。

接下來的情節也是如此。壞人們再次前來奪回公主，並將她擄走。主角一度想要放棄救出公主，但最終為了拯救公主，他與夥伴一起奮戰，最後發現了早已滅亡的古代文明。如果是《魯邦三世：卡里奧斯特羅城》，那就是沉入水中的羅馬帝國大都市；如果是《天空之城》，則是飄浮在空中的天空之城，兩者之間僅有微小的差異。

儘管故事結構相同，但魯邦和巴魯的角色差異則是顯著的。我認為堅強而可愛的克蕾莉絲與希達相似，但魯邦和巴魯顯然是不同的。

在這之中，可以隱約看到宮崎駿當時對動畫的一種反感情緒。

那麼，這種反感究竟是什麼呢？不管是對《再見，宇宙戰艦大和號愛的戰士》，還是對《機動戰士鋼彈》，甚至是更早的《無敵鐵金剛》，或者是對他自己製作的《風之谷》，都是對於「許多動畫都以精英為主角，主角總是有著某種能力」這一點的反感。

客觀來看，我認為「《機動戰士鋼彈》不就是在描寫一個被捲入戰爭的普通少年嗎？」，然而主角阿姆羅·雷是一位被稱為新類型的特殊能力者。對宮崎駿來說，這部電影看起來就像是「主角借助機械的力量，如同狐假虎威般展現英姿的作品」。

如果說魯邦有偉大的祖父，並擁有天賦般的小偷才能，那麼巴魯則完全相反，應該被描繪成一個普通的少年，存在於任何地方。本章首先探討宮崎駿那時，旨在對抗科幻動畫主流的目標，其成效如何。

# 這是巴魯的故事還是穆斯卡的故事？

以精英為主角，描述他們的成功與煩惱，就一定要提升目標觀眾的年齡。

這似乎是宮崎駿在製作《天空之城》時感到不滿的地方。在宮崎駿的著作《宮崎駿 出發點 1979—1996》中，我們可以讀到《天空之城》的企畫書。

如果說娜烏西卡的故事是以高年齡層為目標觀眾的作品，那麼巴魯的故事則是以小學生為主要觀眾群的電影。

如果娜烏西卡的故事《風之谷》追求的是清新且鮮明的作品風格，那麼巴魯的故事《天空之城》則是要打造一部有趣且熱血沸騰的經典動作片。

（中略）

儘管多數作品在企劃階段逐漸將目標觀眾的年齡層提高，但這種趨勢並不利於動畫未來的發展。我們不能將動畫歸類為小眾愛好，也不能讓它在多樣化的過程中迷失方向。動畫首先是屬於孩子的，是真正為孩子創造的作品，但同時也十分值得成年人欣賞。

巴魯這部作品的企劃，正是為了將動畫帶回其原本的本質。

根據這段內容來看，宮崎駿表達了相當堅決的意見。例如《天空之城》與世界上的其他動畫不同。這是一部不需多加思考，便能享受痛快動作場面的「熱血沸騰動作片」。這部動畫裡沒有自命不凡的精英，也沒有討論什麼主題，只是普通少年在其中大顯身手，是一部讓普通的少男少女都能為之著迷的動畫。

他也說過「這樣對大人來說也很有趣不是嗎？」確實，《天空之城》是一部成年人也能充分享受的作品，現在更成為宮崎駿作品中相當受歡迎的傑作。如果要我從宮崎駿的電影中選一部，我可能會選擇《天空之城》。

讓我們回到正題。

宮崎駿在這裡並沒有說「天空之城～」，而是說「巴魯～」，這是因為企劃時的暫定標題是「少年巴魯與飛行石之謎」。這個標題應該是要強調這是一部少年的電影，是一部冒險動作片。

然而，當時宮崎駿本人一開始所寫的劇本，卻已經與這個意圖互相矛盾了。

在鈴木敏夫的回憶錄《天才的思考：高畑勳與宮崎駿》中，記載著宮崎駿自己無法妥善解決理想與現實之間矛盾的內容。

回到劇本的討論，我與高畑先生的意見是一致的。我們在咖啡廳討論感想：

「故事架構變成穆斯卡的野心與挫折，這樣真的可以嗎？」我們認為最好把巴魯描寫得更像主角一點，只要稍微提高巴魯的年齡，這個角色會更有深度，而且穆斯卡的野心與挫折也會變得不那麼突出。後來我獨自去跟宮崎先生說這件事，結果他勃然大怒。

「這是一部給小學生看的電影，把年齡提高的話，那不就失去原意了？」[7]

在這部電影中，穆斯卡留下了眾所周知的名言，像是「人就像垃圾一樣」和「眼睛！我的眼睛啊～！」，穆斯卡確實給人留下了深刻印象，完全掩蓋了主角巴魯的人氣。

6 宮崎駿，《宮崎駿 出發點 1979—1996》，德間書店。

7 鈴木敏夫，《天才的思考：高畑勳與宮崎駿》，文春新書。

宮崎駿在高畑勳和鈴木敏夫指出問題後，似乎在分鏡階段進行了相當程度的調整，但穆斯卡的存在感仍然極為突出。雖然這部電影的確還是以巴魯為主角，沒有觀眾會搞錯這點，但若是論作為一個具有魅力的角色，穆斯卡卻更勝一籌，然而宮崎駿最終並未達到預期的目標。對我個人而言，我也很想看看那個保留了初期構想的電影版本。

# 和《風之谷》一樣失敗，與憎恨的《再見，宇宙戰艦大和號愛的戰士》相同的結局

話說回來，鈴木敏夫和宮崎駿的爭論點為什麼會是巴魯的年齡？接下來要解釋一下年齡為什麼與作品核心有關。

巴魯設定是十二歲，與他對立的反派角色是情報機關的穆斯卡，他聰明到可以使喚軍隊。此外，與穆斯卡對抗的成人角色則是非常強悍的海盜朵拉。在這種情況下，一個十二歲的小孩光憑著「我要保護希達」這個理由來努力，根本不

可能勝利。

結果，宮崎駿開始苦惱「該怎麼辦呢？」以鈴木敏夫的立場來說，如果將巴魯的年齡提高，就能把他描繪成一個更有能力、更強大的青年。然而，這樣一來，宮崎駿創作《天空之城》的動機──讓一個普通少年當主角──就會失去意義。如果仍然優先考慮這個動機，那麼角色之間的力量平衡又會出現矛盾……這真是一個無限循環的難題。

那麼，沒有特殊能力的巴魯，該如何戰勝穆斯卡呢？

最後宮崎駿想出的結局是，讓女主角和巴魯手牽手，一起念出「巴魯斯」這個毀滅咒語。儘管最終兩人都得救了，但念出毀滅咒語的行為實在過於輕率，幾乎就像是自殺式攻擊。

「自殺式攻擊」的情況與《風之谷》的結局相仿。

在《風之谷》的高潮部分，當初似乎有許多不同的計畫或想法，例如巨神兵與王蟲的肉搏戰，或是巨神兵自殺等等。然而由於電影片長和製作進度的限

制，這些計畫最終都未能實現，導致電影必須簡短收尾。

因此，宮崎駿做出了修改，首先讓巨神兵一出場就立即融化瓦解。這是由庵野秀明創作的傳奇動畫場景，至今仍被傳頌著。

接下來，要如何解決巨神兵無法阻擋的王蟲群呢？宮崎駿的想法是讓娜烏西卡降落在大地上阻止王蟲，然後劇情就此結束。觀眾不知道娜烏西卡是死是活，甚至不知道發生了什麼事情，故事就此落幕。

要了解這個構想如何演變成目前《風之谷》的結局，可以參考吉卜力出版的《ALL ABOUT TOSHIO SUZUKI》這本書。

製作進入佳境時，鈴木在看到最後一幕的分鏡圖後陷入了困惑。故事結束在娜烏西卡降落在衝向她的王蟲面前。鈴木感覺這樣的結尾「太過簡單，缺乏宣洩情感的部分」，於是他與高畑商量。高畑提出了三個方案：A方案是保持原案；B方案是娜烏西卡被王蟲擊飛，成為永恆的傳說；C方案則是娜烏西卡死而復生。鈴木認為C方案最好，便著手說服宮崎。

「上映日期迫近，宮崎先生也感到焦慮。在我解釋完後，他說：『我明白了，

就這麼做吧。』隨即重新繪製。然而，這個結局在粉絲和評論家之間引起了討論。

宮崎先生是一個認真的人，因此他一直為此感到困擾。」

引起了什麼樣的討論呢？原本應該是腳踏實地描寫人類的作品，卻因為加[8]

入那段著名的「啦～啦啦啦啦啦～啦～啦啦啦啦」音樂，畫面變成在描寫娜烏

西卡復活的「奇蹟」，結果讓這部作品變成了一部宗教電影。這樣的處理讓觀眾

可能會說出「娜烏西卡的愛創造了奇蹟」或是「真是感動」之類的感想，還使得

這部作品淪為廉價的催淚片。

《天空之城》雖然不至於成為宗教電影，但最終仍是以自殺式攻擊後的倖

存結局收場。觀眾可以將其解讀為巴魯與希達的愛，以及不放棄的精神創造了奇

蹟，這與《風之谷》的情節相似。宮崎駿應該曾對《風之谷》的結局感到後悔，

但不知他是否有意識到，他在《天空之城》中選擇了相同的結局。

而且，這種自殺式攻擊的情節，也和宮崎駿所厭惡的科幻動畫大作《再見，

8　永塚あき子，《ALL ABOUT TOSHIO SUZUKI》，KADOKAWA。

宇宙戰艦大和號愛的戰士》相同，因為其結局正是主角古代進，在宇宙中犧牲自己拯救了地球。

宮崎駿原本想創作《天空之城》來打倒那些他認為很不像話的科幻動畫，結果卻落入同樣簡單而草率的結局。他在一些訪談中提到，如果遇到讓他不滿意的事情，他就會說：「那根本就是手塚治虫的作風！」由此可見，他是個比任何人都討厭這種草率處理方式的人……。

## 🦗 透過撲翼機來了解宮崎駿的科幻知識

主角的設定與故事的結局，雖然沒有完美達成「與世界上的科幻動畫抗衡」的這個目標，但機械的展示效果卻是一流的，與其他科幻作品相比，達到了相當高的水準。

在科幻作品中，有一個經典裝置叫做「撲翼機」，日語說法為「羽ばたき飛行機（中文翻成「振翼機」）」。這種飛機不同於現代飛機，它不是依靠飛機

的固定機翼和引擎或螺旋槳飛行，而是像鳥或昆蟲一樣透過撲動翅膀飛行。撲翼機因為達文西曾致力發明這種飛行器而聞名，但至今仍未達到真正的實用化，它僅存在於科幻世界中，是充滿浪漫色彩的飛行器。

作家法蘭克・赫伯特（Frank Herbert）寫了一部偉大的科幻史詩小說《沙丘》。這部小說於一九六五年發表，隨後成為了廣受歡迎的《沙丘》系列作品。

儘管人們認為這部作品難以影像化，但由於其超高人氣，該作品已於一九八四年和二〇二一年兩度改編成電影。此外，二〇二三年更計劃推出二〇二一年電影的續集。

這部長期深受大眾歡迎的作品，同時也以首次正式描繪撲翼機的科幻作品而聞名。

那麼，宮崎駿在製作《天空之城》時，是否看過一九八四年的電影版，或者是否曾追隨《沙丘》系列作品，這點尚不明確，但至少我們知道他讀過第一部

達文西所繪製的撲翼機草圖

作品《沙丘》。

我之所以能這麼說，是因為在製作《天空之城》時，宮崎駿曾對小說版的撲翼機表示過不滿。這一事實是由《天空之城》的製片助理木原浩勝在其著作《もう一つの「バルス」》（暫譯：另一個「巴魯斯」）中揭示出來的。

每當宮崎先生想到點子或陷入思緒迷宮放下鉛筆，看到我忙碌地走來走去時，就會和我搭話。他的口氣總是很有禮貌。

「嘿，木原，你讀過《沙丘》嗎？你覺得怎麼樣？」

《沙丘》？我讀過啊（我立刻意識到，這是在說那個撲翼機的故事）。

你是問它的性能嗎？還是乘坐感受？」

聽到這個回覆，宮崎先生的眼神頓時亮了起來。

當我簡潔地回應與他相同的想法後，宮崎先生看起來非常開心地解釋道：

「沒錯！就是乘坐感受！那種像鳥一樣撲動翅膀的飛行器，每當翅膀上下撲動，這可是只有小說家才能寫出來的。如果乘坐這樣的飛行器，每當翅膀上下撲動，乘客也會隨之上上下下，不斷地撞到天花板或地板，根本無法享受到舒適的感覺。如果一定要

做撲動翅膀式的，技術上雖然不可行，但還是做成昆蟲型比較好。」

總之，宮崎駿製作《天空之城》的動機之一，就是「想要描繪出自己心目中正確的撲翼機」，可以把《天空之城》視為對《沙丘》的回應。

在《天空之城》中出現了兩種類型的撲翼機。一種是憧憬天空的巴魯在家中自己製作並向希達展示的撲翼機，用意是在宣示「這樣的設計無法飛行。」這顯然是宮崎駿本人所嘲笑的，無法起飛的鳥型設計。

實際上，在電影中這款撲翼機從未起飛過，其實在製作初期的概念板上曾有巴魯乘坐這款完成的撲翼機來接希達的場景，但最終版本的電影中並沒有這一幕。這是因為宮崎駿想要表達「以巴魯的技術水準和設計理念（即鳥型撲翼機）是無法在天空飛行的！」

製片助理木原先生也和我有同樣的理解，他在《另一個「巴魯斯」》中如此描述：

9 木原浩勝，《另一個「巴魯斯」》，講談社文庫。

在電影中，有一幕是巴魯用鳥類撲動翅膀式的模型飛行機向希達展示飛行的畫面。我覺得這之中包含了宮崎先生的觀點，即「怎麼可能乘坐這樣的東西飛上天空呢」。[10]

在電影中出現的另一款撲翼機，是朵拉一家所使用的「鼓翼機」，這邊也反映出宮崎駿的意圖，將飛行工具設計成「昆蟲型」。

這款鼓翼機在電影中，是拉普達文明以外的超高科技產物，設定上是「利用電流與人造肌肉的作用」來驅動機械。

這種「用電力使肌肉運動」的概念，源自於十八世紀義大利醫生兼物理學家路易吉・伽伐尼（Luigi Galvani）的發現。他以實驗示範「電流能讓死青蛙的腿抽動」而聞名。在他的肖像畫中，清楚描繪了青蛙屍體與電極，從今天的角度來看，這個畫面或許有些令人不適。

然而，伽伐尼這項「用電力使肌肉運動」的發現，成為當時歐洲高級沙龍中的熱門話題，引起了極大的轟動。這一發現更讓瑪麗・雪萊（Mary Shelley）

於一八一八年創作了小說《科學怪人》。

這部小說是今日科幻小說的源頭，也是哥德式小說的經典作品，內容描述了科學家法蘭克斯坦博士給死屍通電並創造出怪物的故事。

《科學怪人》描繪的是現代世界之前的工業革命時代，而《天空之城》也正好描寫了那樣的時代。宮崎駿在這部作品中以電力和肌肉的關係為靈感，創造了鼓翼機，充分展現了他的理解力。這種飛行器成為其他科幻作品中所沒有的獨特機械，使《天空之城》更加具有魅力。

順帶一提，朵拉一家使用的海盜船「虎蛾號」在船體後端設有鼓翼機的起飛口[10]。我認為這是對同時代作品《機動戰士鋼彈》的一種挖苦。

10 木原浩勝，《另一個「巴魯斯」》，講談社文庫。

伽伐尼（1737～1798）的肖像畫

在《機動戰士鋼彈》中，無論是聯邦軍的白色基地，還是吉翁軍的卡烏攻擊空母，戰機都是從船體前端起飛的，但在現實中的飛機來說，這樣起飛是不可能的。「怎麼可能有這種事！如果有起飛口的話，全都應該在後面！」出於對現實的反駁，宮崎駿特意展示了鼓翼機起飛的場景。

宮崎駿不僅在作品中針對《沙丘》提出了評論，對於其他國內競爭的科幻作品也忠實地提出批評。

# 宮崎駿的個性體現在御都合主義中

前面我提到費盡苦心創作的《天空之城》的結局，最終與《再見，宇宙戰艦大和號愛的戰士》一樣，都變成了殉情的故事。然而，另一方面，我覺得這個結局其實也不壞。

宮崎駿是一個非常認真的人。正因為他很認真，所以他認為「主角必須承

擔責任」。因此，最終「讓主角來解決大局」的結局是不可避免的。

就像娜烏西卡承擔了王蟲的進攻，以及風之谷和培吉特的未來一樣，巴魯和希達也被賦予了承擔大局的責任，這就是當時宮崎駿的編劇風格。巴魯和希達知道「拉普達」會被當作可怕的武器來使用，於是他們決定一起犧牲自己來阻止這件事。因為在當時的他們看來，這是唯一能想到的解決方法。

將自己創造的角色逼到「只有死路一條」的境地，但最後卻發生了奇蹟。這種可能會因為「情節過於御都合主義（註：指為了推進劇情，強行添加設定或不合理發展的行為）」而受到批評的情感宣洩，正是動畫作品精華所在，這也使得早期宮崎駿的作品至今依然是經典名作。

那麼，之後宮崎駿的動畫又如何呢？在後來的作品中，主角不再承擔大局了。無論是《紅豬》還是《神隱少女》，甚至《霍爾的移動城堡》尤為明顯，情勢本身會朝向解決的方向發展，與主角的行動或決定無關。

事實上，從《風之谷》已經展現了一些端倪，因為宮崎駿的哲學逐漸變成「重要的不僅是承擔情勢，而是在情勢中如何生存下去」。

例如，在《魔法公主》中，將主角的立場定位為情勢的受害者，而非情勢的責任者。主角阿席達卡受到詛咒，但儘管如此，他始終以生存為首要考量。

究竟要承擔情勢還是順應情勢，以哪種哲學為基礎的故事會更有趣，這很難下定論。然而，《天空之城》之所以成為一部充滿活力的電影，正是因為宮崎駿當時所奉行的哲學理念。

## 🎬 電影導演的工作意味著什麼？

以下要介紹押井守針對宮崎駿這位故事作家的代表性批評。押井守是一位與宮崎駿有交流的電影導演，因執導《機動警察》、《攻殼機動隊》等作品而聞名。他在著作《暢所欲言！押井守漫談吉卜力祕辛》中發表了以下評論：

他認為一定要描繪很豪華的場面才能算是電影。（中略）。應該是本人想要讓場面很豪華而做的吧，結果觀眾並不這麼認為，才會出現破綻。

（中略）

宮崎先生不是一個理解戲劇理論或有結構的人。

確實，押井守尋求故事一致性的觀點，在製作電影時也是重要的一部分，但這不是編劇的工作嗎？[11]

電影導演的工作並不是創造一個「非常完美的故事」，而是要專注於「如何呈現出有趣的一面」。宮崎駿雖然兼任編劇，但我認為他作為導演的首要任務做得非常成功，因此我認為宮崎駿是一位天才電影導演。

至於故事的一致性，無論如何，《天空之城》都成為了一部讓人手心冒汗的冒險動作片，但最終的票房收入只有五億八千三百萬日圓。這當然無法與同時代的科幻動畫相比，甚至也不及他自己的前作《風之谷》。事實上，這也是吉卜力動畫的最差記錄。

11　押井守，《暢所欲言！押井守漫談吉卜力祕辛》，東京新聞通信社。

如今，每當電視播出《天空之城》時，隨著巴魯和希達吟唱「巴魯斯」而發布貼文，已成為一種慣例，觀賞《天空之城》儼然成為全民盛事……這樣的發展似乎令人感到意外，但若是從當時的結果來看，或許將《天空之城》視為一次失敗更為合理。

那麼，宮崎駿的動畫是如何從這次的失敗中崛起的呢？讓我們從下一章節開始，逐一探索《龍貓》之後的作品。

# 第3章
## 手塚治虫帶來的
## 利與弊——
## 《龍貓》

1988 年　《龍貓》

故事發生於昭和三十年代的某個夏天。小月和小梅這兩姊妹與父親一起搬到鄉下，因為她們的母親住進了附近的醫院。首先是小梅，接著小月也與森林之主——龍貓開始交流。正當兩姊妹過著愉快的生活時，危機突然降臨了。母親的出院時間被延後，而小梅也突然下落不明。小月向龍貓求助後，乘坐貓巴士找到了迷路的小梅，同時她們也得知母親平安無事的消息。

# 從近處觀察到的宮崎駿與庵野秀明的關係

《龍貓》於一九八八年上映，因此從《風之谷》到《龍貓》，可說是每隔兩年就會推出一部新作。在那個時期，宮崎駿的作品對我來說有著非常深刻的回憶，因為那時候正是我們爭奪庵野秀明的時期。

在《風之谷》中，庵野作為新人動畫師受到了大大的提拔，獨自完成了巨神兵的困難場景，據說這讓宮崎駿也認為「這個人可以用！」原本打算在下一部作品《天空之城》中再次邀請他參與，但當時庵野作為機械作畫導演，正在我們成立的動畫製作公司 GAINAX 製作《王立宇宙軍～歐尼亞米斯之翼》。

對於宮崎駿來說，《天空之城》是為庵野秀明準備的一個大展身手的機會，然而庵野秀明卻接受了大學朋友的邀請，參與了一個他不太了解的作品。宮崎駿感到非常懊惱，甚至在過去的那段時間裡，每週會有一到兩次，他會在半夜親自到 GAINAX 公司挖角，做出這種打破業界規矩的行為。

不過說是打破規矩，其實也可以算是公平競爭。因為我們也會前往其他工

作室，招攬那裡的動畫師，對他們進行挖角，所以算是彼此彼此吧。

庵野也有他自己的想法，據說他曾有意參與《天空之城》的製作，但由於自己身負作畫導演的責任，所以他強忍住了這個念頭，繼續留在《王立宇宙軍～歐尼亞米斯之翼》。這個決定讓他能專注於精緻的爆炸和發射場景，顯著提升了作品的完成度，至今他仍將其那段時間視為自己「動畫師技術的最高峰」。

結果，在 GAINAX，只有前田真宏受到宮崎駿的挖角。後來，他與庵野長期合作，從《海底兩萬哩》到最新的《新・假面騎士》都有他的身影。據說前田真宏負責了拉普達底部崩塌的高潮場景等原畫，之後也參與了《紅豬》之前的作品，成為吉卜力的重要動畫師之一。然而，不管結果如何，宮崎駿終究未能成功邀請庵野參與《天空之城》的製作。

當宮崎駿在製作《龍貓》時，再次試圖邀請庵野加入。他認為《王立宇宙軍～歐尼亞米斯之翼》已完結，這次庵野應該能來幫忙。宮崎駿打算讓庵野負責開場的高難度場景，需要讓各種生物動起來。然而，這次庵野秀明卻選擇參與同屬吉卜力的高畑勳導演的《螢火蟲之墓》的製作。

從庵野的角度來看，既然已經和宮崎先生一起工作過了，這次他希望和另一位傳奇人物高畑勳合作，而且在《螢火蟲之墓》中，他可以負責自己最喜歡的戰艦出場場景，這對他來說更有吸引力。然而，庵野精心設計的戰艦最終卻落得被塗成黑色的結局。

最後，宮崎駿連續兩次被庵野秀明拒絕，直到《風起》才再次與他合作。

## 🔧 手塚治虫不合邏輯的動畫製作

動畫業界是一個狹小的世界，因此這些著名作家之間的軼事層出不窮。本章將探討宮崎駿、手塚治虫和高畑勳之間的關係，這些關係也對《龍貓》產生了影響。我將分享一些在動畫業界中所見所聞的內幕消息，並與大家一起探索上述三位作家之間的關係是如何影響《龍貓》。

首先是鈴木敏夫在他的訪談集《順風而起》中提到的一段引人注目的發言。

大約十年前，我曾向日本電視台提議製作《龍貓》的特別節目，卻遭到了

拒絕。[12]

正如前面所述，《龍貓》於一九八八年上映。而在大約十年前，即一九七八年左右，提到日本電視台的動畫特別節目，除了《二十四小時電視》（註：日本電視台每年夏季的慣例節目）之外，我想不到其他節目。雖然現在已經沒有這種情況了，但《二十四小時電視》初期曾推出一個當時罕見的企畫，那是一個長達兩小時的全新動畫特別節目，能在電視上看到全新的兩小時動畫，令當時的孩子為之瘋狂。

現在讓我們來看看每年的節目安排。

一九七八年，《100万年地球の旅 バンダーブック（暫譯：一百萬年地球之旅：班達之書）》，手塚製作公司。

一九七九年，《海底超特急 マリン・エクスプレス（暫譯：海底快車）》，手塚製作公司。

12　鈴木敏夫，《順風而起》，中央公論新社。

一九八〇年，《フウムーン（暫譯：風夢）》，手塚製作公司。

一九八一年，《ブレーメン4 地獄の中の天使たち（暫譯：布萊梅4：地獄中的天使）》，手塚製作公司。

一九八二年，《アンドロメダ ストーリーズ（暫譯：Andromeda Stories）》，東映動畫。

一九八三年，《タイムスリップ10000年 プライム・ローズ（暫譯：時空旅程一萬年：PRIME ROSE）》，手塚製作公司。

一九八四年，《大自然の魔獣バギ（暫譯：大自然的魔獸：巴奇）》，手塚製作公司。

一九八五年，《悪魔島のプリンス 三つ目がとおる（暫譯：惡魔島的王子：三眼神童）》，東映動畫（原作為手塚治虫）。

一九八六年，《銀河探査2100年 ボーダープラネット（暫譯：銀河探查二一〇〇年：Border Planet）》，手塚製作公司。

一九八九年，《手塚治虫物語 ぼくは孫悟空（暫譯：手塚治虫物語：我是孫悟

空）》，手塚製作公司。

一九九〇年，《それいけ！アンパンマン みなみの海をすくえ！》（暫譯：麵包超人：拯救屬於大家的海洋！），東京電影。

很明顯吧，大部分都是手塚治虫的相關作品。這些作品展現出手塚治虫在漫畫《怪醫黑傑克》成功後重新受到歡迎的情形。從首部作品《一百萬年地球之旅：班達之書》開始，這些作品就獲得了高收視率，之後也成為常規節目持續播出。

然而，關於《一百萬年地球之旅：班達之書》，據說當時的製作現場一片混亂。根據描繪當時手塚治虫周圍情況的紀實漫畫《怪醫黑傑克的誕生：手塚治虫的創作祕辛》，我們可以了解到這方面的情況。

該漫畫中提到，在手塚製作公司的動畫製作現場，手塚治虫親自繪製分鏡圖。然而，作為一位當紅漫畫家，他在製作動畫的同時，還要忙於漫畫連載的原稿，此外，他的連載漫畫作品也相當豐富。

而在動畫方面也是一樣，並不是「畫完分鏡圖就交給工作人員」這麼簡單

的流程，手塚治虫還親自參與導演等各種會議。有些漫畫家連連載一部漫畫都很辛苦了，手塚治虫卻能同時連載多部漫畫，並兼任動畫導演。

總之，手塚治虫本人確實忙得一塌糊塗。

果然，在《一百萬年地球之旅：班達之書》的製作現場，手塚治虫的分鏡圖並未完全完成。這意味著，根據分鏡圖進行的原畫、動畫和配音等工作都無法開展。手塚治虫只能逐步完成一些分鏡圖，所以無法將原畫彙整到一定分量後外包給其他人。

由於進度嚴重落後，製作現場的人們逐漸陷入恐慌。距離播出僅剩兩個月的時候，製作負責人突然失蹤了。的確，在這種情況下，負責人想要失蹤的心情也是可以理解的。

為了整頓局面，召開了包含手塚治虫在內的會議。然而，無論是延遲的分鏡圖還是原畫，最後都以手塚治虫的一句話「這是手塚的作品！要由我來畫！」而告終。儘管是因為手塚治虫導致進度落後，但其他人既沒有時間幫忙，手塚治虫也無法將工作轉交給別人，甚至連他自己都沒時間。

不僅是預定的劇本和分鏡圖，最後連原畫都還是由手塚治虫來負責……結果就是，手塚治虫和工作人員進入不眠不休的突擊狀態，努力趕工。

即使想辦法推進了一些工作，接下來的工作依然還是地獄。收集完成的素材進行拍攝與試映後，手塚治虫就會給出重做的指示。

製作負責人終於忍不住爆發，「老師，究竟哪裡出了問題？這個場景到底哪裡不夠好？」即使製作人這樣追問，手塚治虫也淡然地回答：「黑傑克不是這樣走路的！」手塚治虫非常嚴格，既然角色的創造者這麼說，其他人也只能順從，於是，重做地獄就這樣開始了。

儘管當時是在這種幾乎不可能完成的進度之下，但令人難以置信的是，《一百萬年地球之旅：班達之書》還是如期播出了。

然而，這部動畫的製作依舊是非常緊迫。

當時的動畫仍然還是使用膠片顯影的方式呈現，《一百萬年地球之旅：班達之書》是一部接近兩小時的長篇動畫，所以使用三十五公分的膠片的話，需要十捲左右。那要說情況有多緊迫呢？據說在放映第一捲時，最後一捲都還沒有交

付。換句話說，在動畫放映的當下，還有膠片正在進行顯影作業，這可以說是日本動畫播放史上前所未有的情況了。

## 🐾 《龍貓》是為了《二十四小時電視》設計的假說

在接下來以海洋列車為舞台的作品《海底快車》中，情勢變得更加嚴峻。

據說手塚治虫竟然在播出時才在繪製最後一幕的分鏡圖，也就是說，播出時的結局，實際上是在沒有完整分鏡圖的情況下製作的……這真是一個驚人的故事。

這個故事是我從製作人井上博明那裡聽來的，他參與了《海底快車》的製作，後來也與我一起創立了GAINAX。

讓我們言歸正傳，實際上，就在《海底快車》誕生的幾乎同一時期，宮崎駿也在籌備一個企畫。

這個企畫名為「漫遊海底世界」。我曾在東寶的辦公室親眼看過實際的企

畫書。在 GAINAX 工作時，我曾經被要求「以這個企畫為基礎，製作一部原創動畫」，因此我有機會確認這份企畫書，而最後完成的作品，便是 NHK 播出的，庵野秀明首部執導的電視動畫作品《海底兩萬哩》。

據說，這是宮崎駿為了在 NHK 製作的《未來少年柯南》續集而準備的企畫，但後來在他的腦海中轉變成了《天空之城》的構想。因此，《海底兩萬哩》和《天空之城》有些相似。總之，宮崎駿從不輕易放棄他曾經構思的企畫。我推測，「漫遊海底世界」可能就是為了《二十四小時電視》而提交的企畫。

我認為當時的過程是這樣的：

儘管《一百萬年地球之旅：班達之書》成功了，但由於製作過程非常緊迫，讓日本電視台感受到危機，因此在考慮下一部作品時，他們不再侷限於手塚製作公司的企畫。當時被邀請參加企畫競賽的東寶，找來了曾參與製作《熊貓家族》等作品，且即將製作《魯邦三世：卡里奧斯特羅城》的宮崎駿。而宮崎駿這次行動的背後，可能也有鈴木敏夫的建議，他曾擔任手塚治虫的責任編輯，或許已經察覺一些動向。

宮崎駿將《熊貓家族》中，描繪熊貓親子與人類女孩交流的故事，進一步發展，提出了一部孩子應該會喜愛的動畫作品《龍貓》。

然而，日本電視台否決了這個企畫。原因如前面章節所述，當時受歡迎的動畫基本上都是科幻作品，描寫昭和時代的妖怪與小女孩交流的故事，實在過於平淡無奇。

而宮崎駿則放手一搏，重新提交的企畫是「漫遊海底世界」這部華麗科幻冒險動作片。雖然不知道該企畫為何會在競賽中落選，但可能是因為預算問題，或者是因為當時的宮崎駿雖然在業界內小有名氣，但在一般大眾中的知名度並不高，這可能讓日本電視台有所猶豫。

結果，企畫中只有「海底旅行」這個華麗的舞台設定保留下來，電視台最後決定「今年還是拜託手塚老師吧」，於是便誕生了《海底快車》這部作品。

由於宮崎駿也將「漫遊海底世界」作為《未來少年柯南》的續集提交出去，雖然未能實現「漫遊海底世界」的企畫，但宮崎駿後來將這些構思應用在《天空之城》中，而我們 GAINAX 則應 NHK 因此企畫最終留在 NHK 和東寶手中。

和東寶的要求，將這個企畫改造成《海底兩萬哩》。

大家有什麼看法？這些只是我基於各種事實結合出來的假設。然而，這樣一想，我覺得能夠更清楚地理解宮崎駿在《天空之城》中如此認真的原因，以及他對動畫作家手塚治虫的敵對心理。也許提交《未來少年柯南》的續集和向日本電視台提交企畫的順序是相反的，但我猜想大致的流程應該是這樣。

如果《龍貓》當時以電視作品問世，那麼宮崎駿可能會比現在早十年成為國民作家。獲得《二十四小時電視》特別節目這個重要的舞台，宮崎駿的動畫必定會被日本全國的家庭所接受。

## 🐛 《龍貓》的復活

鈴木敏夫重新提出了被否決的「龍貓」企畫。以下內容引自《天才的思考：高畑勳與宮崎駿》。

與專心製作《風之谷》相比，《天空之城》是我第二次製作電影了，我本

來就是一個容易厭倦的人，所以會想做些不同的事。

因此，我注意到一個非常感興趣的企畫，那就是宮崎駿醞釀多年，還畫了兩三張畫作的《龍貓》。故事的舞台設定在昭和三十年代的日本，描寫妖怪與小孩互動的故事。我想如果是這個故事，就能以全新的心情投入，所以我向宮崎先生提議：「我們下一部就做這個吧？」[13]

後來經過一番波折，宮崎駿決定製作《龍貓》。然而，這個企畫又再次面臨停擺的危機。以下摘錄自《天才的思考：高畑勳與宮崎駿》。

當時德間書店的副社長山下辰巳面有難色地說：「你能不能再想些辦法？」

（中略）

「《龍貓》這個企畫很難通過，因為觀眾可能比較期待《風之谷》或《天空之城》這種有著西洋名的作品。（註：《風之谷》的日文片名為「風の谷のナウシカ」，直譯為「風之谷的娜烏西卡」，《天空之城》的日文片名為「天空の城ラピュタ」，直譯為「天空之城拉普達」，日文片名中皆有西洋名的元素）」[14]

總而言之，作品因為過於平淡而被否決，又因為不是科幻作品而被否決，就這樣被對方婉轉拒絕了，和在《二十四小時電視》的情況一樣。

然而，意外的救星出現了，那就是新潮社。這家老牌出版社答應吉卜力將其過去出版的經典作品《螢火蟲之墓》改編成動畫。

這是一件大事，雖然德間書店曾投資《風之谷》和《天空之城》，在出版社中，現在看來是大公司，但當時仍是一家新興出版社。相比之下，講談社、平凡社、岩波書店以及新潮社，這些都是從戰前就存在的超一流老牌出版社。在當時，德間書店和新潮社之間的實力可說是相差懸殊。

換句話說，就是「新潮社決定參與，所以德間自然也會跟進」。而且考慮到《螢火蟲之墓》是野坂昭如獲得直木獎的作品，這等同是一流出版社提供一流作家的一流作品，在這種情況下，德間當然是無法說不。其實，按照之前的說法，《螢火蟲之墓》拍成動畫應該也只是一個平淡無奇的企畫……。

13　鈴木敏夫，《天才的思考：高畑勳與宮崎駿》，文春新書。

14　鈴木敏夫，《天才的思考：高畑勳與宮崎駿》，文春新書。

無論如何，《龍貓》藉助新潮社、野坂昭如和《螢火蟲之墓》的知名度，順利通過了企畫階段。於是，宮崎駿導演的《龍貓》和高畑勳導演的《螢火蟲之墓》這兩部夢幻作品正式開始製作。

關於這方面更詳細的經過，在《天才的思考：高畑勳與宮崎駿》以及鈴木敏夫的各種著作中都有所描述，建議對此有興趣的讀者務必一讀。

# 📀 《龍貓》片長為八十六分鐘的原因

將兩部電影一起製作，意味著每部電影的片長會縮短。一般來說，動畫電影的片長最多為兩個小時，因此，如果分成兩部，《龍貓》和《螢火蟲之墓》各自的片長應為六十分鐘。實際上，現存的《龍貓》企畫書上也寫著「中篇劇場動畫作品（六十分鐘）」。

然而，實際完成的《龍貓》片長為八十六分鐘。

這背後有個簡單原因，那就是以不妥協著稱的高畑勳，為了讓《螢火蟲之

墓》成為一部令人滿意的作品，將其片長延長到八十分鐘。如果製作兩部電影的設定時長為兩個小時，那麼《龍貓》的片長就只能是四十分鐘⋯⋯而這當然是不可能的。因此，宮崎駿也進行反擊，延長了《龍貓》的片長。最後，《螢火蟲之墓》長達八十八分鐘，而宮崎駿為了找到一個平衡，將《龍貓》剪輯成比《螢火蟲之墓》稍短的八十六分鐘。

## ❀ 姊妹登場的原因

在製作《龍貓》的過程中，劇情被強行拉長，導致劇本這個元素完全消失了，意思是製作團隊並非按照預定的劇本來繪製分鏡圖，而是一邊繪製分鏡圖，一邊構思故事，這是一種隨機應變的方式。

從故事的開頭開始繪製分鏡圖，當進行到一半時，就開始討論作畫。然而，故事的結局究竟會如何，連作者本人也不知道。

這種情況就像《少年 Jump》的連載漫畫家一樣。以「接下來會發生什麼，

只有下週的我才知道」的節奏，不停地繪製分鏡圖。

這種製作方式讓人聯想到的正是手塚治虫。先前介紹過《一百萬年地球之旅：班達之書》和《海底快車》的製作現場，可以發現手塚治虫也是在製作過程中繪製分鏡圖。之所以會這樣，也是因為手塚治虫的漫畫家思維所影響。雖然這對動畫製作來說很不合理，但對於出身於連載漫畫家的手塚治虫來說，這是理所當然的做法，然而，這樣的差異也造成了進度上的悲劇。

而宮崎駿也陷入了和手塚治虫同樣的悲劇，此外，從整個吉卜力工作室的角度來看，他們必須同時製作兩部長達八十分鐘的高品質電影。正常來說，這比手塚製作公司在《二十四小時電視》面臨的情況還要嚴峻。

最終，《螢火蟲之墓》雖然在上映時還未完成上色，但《龍貓》如期完成了。

儘管宮崎駿比手塚治虫還要隨性，但最終還是按時完成了作品。作為動畫作家，宮崎駿的實力或許已經超越了漫畫之神手塚治虫。

順帶一提，因為故事延長為超過八十分鐘，所以故事的主角才變成小月和小梅這對姊妹。

對高畑先生燃起競爭意識的宮崎先生說：「有沒有什麼好方法可以增加電影的長度？」結果他自己想出一個方法，將一個小女孩改成兩姊妹。

鈴木敏夫在《天才的思考：高畑勳與宮崎駿》[15] 中這樣作證。

像我們這樣的動漫電影愛好者，總是會忍不住探討設定的意義，然而，實際上，很多設定都是基於製作上的考量而產生的。

## ● 動畫是為兒童製作的

吉卜力工作室在繁忙的工作量中，勉強完成了《龍貓》和《螢火蟲之墓》這兩部作品，挑戰當時的科幻動畫全盛時期。儘管如此，這兩部作品的票房收入僅達五億八千萬日圓。雖然勉強贏過《天空之城》的票房，但整體來看，這個數字仍令人失望。從票房角度來看，這次的嘗試可說是一次失敗。

15　鈴木敏夫，《天才的思考：高畑勳與宮崎駿》，文春新書。

然而，出乎意料的是，這兩部作品在上映的隔年，當作品於電視上播出時，獲得了百分之二十一的收視率。對於上映後這些遲來的回響，鈴木敏夫在《天才的思考：高畑勳與宮崎駿》中如此描述：

電影在電視上播出後創下驚人的收視率，而且電影上映兩年後才推出的龍貓玩偶也非常受歡迎。（中略）出版品、周邊商品及電視播映權、錄影帶發行等，這些因《龍貓》而來的龐大收益給吉卜力帶來很大的幫助。[16]

由於《龍貓》最初是作為電視節目企劃的，因此在電視上大受歡迎。宮崎駿一向公開表示「我是為了孩子們製作動畫」，如果目標是吸引更多的孩子，那麼能輕鬆觀看的電視節目可能更適合《龍貓》。

正因如此，我不禁思考，「如果《龍貓》當初是以電視節目的形式實現，結果會如何？」假如《龍貓》以比電影更適合的電視節目形式更早問世，或許動畫的歷史會因此而改變。

16 鈴木敏夫，《天才的思考：高畑勳與宮崎駿》，文春新書。

# 第4章
## 「才能」是什麼？
### ——《魔女宅急便》

**1989 年　《魔女宅急便》**

琪琪按照魔女的慣例，在十三歲的滿月之夜帶著黑貓吉吉
離開了故鄉。她選擇了一個城市作為修行之地，並利用飛
天魔法開始了宅配業務。在社會的磨練中，琪琪努力成為
一名合格的魔女。然而，面對失意的境遇，她逐漸失去了
飛行的能力。在這樣的情況下，她得知好友蜻蜓所乘坐的
飛行船發生了事故。最後，琪琪成功救下了蜻蜓，也重新
找回了飛行的能力。

# 表面看似針對兒童，實際上是針對成人

吉卜力工作室在《龍貓》之前一直面臨苦戰，但終於在《魔女宅急便》中獲得巨大成功。具體來說，這部電影的票房收入達到了二十一億五千萬日圓，是一九八九年日本電影的票房冠軍，一舉超越了《天空之城》和《龍貓》票房，甚至高出了四倍。即使與成功的《風之谷》相比，也高出了三倍，可說是一部大賣的電影。

從這部作品開始，吉卜力工作室穩定地持續推出熱門作品。這些作品之所以成功，主要是因為家庭觀眾的支持。正如宮崎駿所言，《天空之城》和《龍貓》是針對兒童的電影。但老實說，這些劇本並不適合成年觀眾深入欣賞。然而，《魔女宅急便》明顯地改變了這一點。

《魔女宅急便》不僅是一部不會讓孩子們感到厭倦的電影，同時也讓成年觀眾意識到「哦，這部作品表面上看似奇幻故事，實際上是在描繪一個少女獨自在社會中生存的過程！」成年觀眾很快就能察覺到創作者這層含意。

由於這部作品能讓孩子與成年觀眾都感到愉快，因此贏得了家庭觀眾的信賴，使得後續的作品也能保持人氣。總而言之，如果父母自己也能享受這部電影，那麼他們就會覺得「下次也可以再帶孩子來看」。

當時的成年觀眾並不像現在這樣經常觀賞動畫電影，因此以家庭觀眾為目標在策略上是正確的。雖然我不清楚宮崎駿對這一點察覺到什麼程度。

## 魔法即為才能

前面提到電影中描寫女性的社會自立的這一點是顯而易見的，但成年觀眾能夠享受這部作品的原因，在於其中的隱喻呈現得很清楚。

舉例來說，為什麼主角能使用魔法，為什麼她是魔女，因為電影中的「魔法即為才能」，是一個簡單易懂的隱喻。

宮崎駿本人在各種訪問中也多次提到這一點。在他的著作集《宮崎駿 出發點 1979—1996》中的企畫書，也如此描述著：

《魔女宅急便》裡的魔法並不是那麼方便的力量。

這部電影裡的魔法是一種有限制的力量，指的是每個普通少女都擁有的某種才能。[17]

魔法之所以是才能，正是因為有時候可以像琪琪這樣不加思索地使用，有時卻又突然失靈。然而，有時候由於某些意外的契機，又能找回不能使用的魔法。在宮崎駿等漫畫家與動畫師的世界裡也是一樣，有時候能夠順利完成作品，但有時候也會遇到低潮。不過，最後他們通常都能順利完成作品，這就是與才能相處的一種方式。

這是描述一個少女在陌生的城市裡，直到她的才能得到認可的故事。《魔女宅急便》使用了「魔法即為才能」的隱喻，來描寫少女的社會自立過程。我認為大多數觀眾應該都能輕鬆理解這一點。

# 與掃帚成為對比的文明利器

然而，宮崎駿並非只是為了描寫琪琪的成長而使用魔法。因為實際上，《魔女宅急便》整部電影都體現了宮崎駿對才能的看法。

關於這部電影背後隱藏的訊息，我是如此解讀的⋯「這已經不是靠才能就可以成功的時代」。接下來我將解釋其含義。

二十世紀以後的近現代，可以說是科學與經濟的時代，是一個科技和集體力量凌駕個人才能的時代。

從電影開頭琪琪出發的場景，宮崎駿就毫不留情地展示了這一現象。

當琪琪騎著掃帚離開故鄉時，有一幕是她俯瞰地面道路的場景。由於這一系列場景發生在夜晚，因此不易察覺，但這條地面道路可能是高速公路，上面的

17 宮崎駿，《宮崎駿 出發點 1979—1996》，德間書店。

汽車正快速行駛，輕鬆地超越了琪琪。

接下來，琪琪遇到了一架巨大的雙翼客機，因為是雙翼機，所以速度應該是飛機中較慢的，但即便如此，它還是超越了琪琪。這架雙翼機飛得比琪琪高得多，載著更多的行李和乘客，速度也比琪琪快很多。

接著，在地面上，一輛蒸汽火車噴出了巨大的蒸汽煙霧。在空中的琪琪用手臂摀住嘴巴，顯得非常痛苦。

最關鍵的是，本來應該騎著掃帚去尋找自己居住城市的琪琪，卻坐上了火車。下雨時她鑽進了火車裡，在火車頂下睡得香甜，度過整個夜晚。確實，火車和掃帚不同，它可以擋雨，還能讓人安心入睡。

換句話說，在這一連串琪琪移動的場景中，透過展示汽車、雙翼機、火車這些科技成果的交通工具，表現出琪琪擁有騎掃帚飛行的才能，但在現實中，這種才能並不是那麼特別。

電影開頭向觀眾傳達觀影前提時，天才導演宮崎駿透過不同交通工具的對比，呈現了「才能與時代對抗」的主題。這是一場不容錯過的演出，其中不僅擁

有動畫獨有的動態快感，還包含了深遠的演出意涵，這種天才的獨特手法堪稱是一舉兩得。

## 🌑 透過母親的工作表現來了解才能的衰退

或者，我們也可以解讀這一系列場景是用來表現琪琪是多麼渺小的存在。

確實，這也是其中一個理由，但在電影中，還有許多場景傳達了不僅是琪琪，連魔法本身都失去了力量的訊息。

最明顯的例子就是琪琪的母親可琪莉。

可琪莉是一位藥劑師，但由於她是魔女，照理說應該像莎士比亞的《馬克白》中的三個女巫那樣，用大鍋咕嘟咕嘟地熬煮藥物。然而，可琪莉卻使用燒瓶、量筒和滴管等工具，彷彿在進行科學實驗一樣製作魔法藥水。

此外，細心觀察的話，就會發現可琪莉也擁有一個魔女風格的大鍋。雖然

在每一個場景中，它都被放置在觀眾不易察覺的位置，但可琪莉在製藥時，這個原本應該被使用的大鍋卻被當作花瓶插上了花。

這樣的描寫可能會使一些人直接把大鍋當作花瓶來看待。宮崎駿是學習院大學畢業的知識分子，由東京大學畢業的高畑勳培養成材，因此他可能過於信任了觀眾的理解力。他可能認為：「這樣的呈現應該就能明白吧？再明顯一點就太露骨了吧？」因此，他經常會將一些重要的細節輕描淡寫地帶過去。確實，對於理解的人來說，一眼就能看出這個明顯是西方奇幻故事系統裡的大鍋形狀的花瓶。

另外，有一個場景是可琪莉因為與琪琪聊天而分心，導致手中的試管藥劑爆炸了的場面，另一個場景則是她從收到藥劑的老太太那裡收到了「你的藥最有效」的致謝，這些場景同樣具有重要的意義。

這些對可琪莉的描寫告訴我們三件事情。

首先，最容易理解的一點是，可琪莉是一個沒用的魔女。雖然這是搞笑的場景，展示她經常失誤，但也顯示出可琪莉的才能並不怎麼樣。這一點是顯而易

見的。而在這個基礎上，還有其他可以從中解讀的訊息嗎？

第二點是「有才能的人反而跟著時代隨波逐流」的訊息。可琪莉並沒有使用祖先代代傳承的工具，而是選擇使用最新技術迅速完成工作。在電影中，她抱怨自己的魔法力量變弱了，但這與其說是時代的錯，不如說是她自己造成的。

她沒有對抗時代的潮流，也沒有努力發揮自己的才能，而是享受時代帶來的便利，更沒有展現出精進自己魔法才能的態度。這樣一來，她當然會成為一個沒用的魔女。

第三點是「可琪莉的藥物已不再被社會需要」。從稍微刻薄的角度來看，可琪莉只是一個需要老太太安慰幾句話的存在。雖然以前熟識的鄰居老人會來找她買藥，但年輕一代的顧客卻沒有這樣的需求。她家門口掛著「有需要的話請按鈴」的告示，顯示出生意可能很差的樣子，應該是很少有人來光顧。

這些對於可琪莉工作表現的描寫，是角野榮子的原作小說中所沒有的，全都是電影原創內容，而電影中的每一個場景都有其理由，可以認為這些場景是宮崎駿為了闡述作為才能的魔法而特意加入的。

可琪莉並沒有專注於大鍋煉藥，而是依賴實驗器具來調配藥劑。同樣的，琪琪也沒有繼續用掃帚飛行，而是逃上了火車。這部電影傳遞的訊息是，才能並非因為時代的發展而消失，而是因為擁有者的態度而消失。這是一個相當尖銳的訊息，讓人難以相信這部作品的原作是兒童文學。實際上，據說原作者對這個動畫版本並不滿意。

## 🌀 宮崎駿的危機感

對宮崎駿來說，「明明有才能，卻懶得要命」這句話應該是身為動畫師的切身體會。

他看到自己這一代，像學徒制度一樣傳承下來的手繪動畫技法，正逐漸消失，取而代之的是使用方便的電腦、CG（電腦繪圖）、演算法，這些技術讓任何人都能製作出同樣的畫面。不再需要反覆觀察實物、素描，就能大量複製電視或影像軟體上看到的動畫，這樣製作動畫的人越來越多。現在的年輕人連基本的

日常動作都畫不好，即使能熟練運用機器，但一旦要用手繪，素描馬上就變形了……。

宮崎駿長年抱持的想法是：動畫技術已經沒落了。然而，如同大家所知道的，宮崎駿在反對 CG 技術的人當中，是很有名的人物，而且手工製作的氛圍也是吉卜力工作室的品牌形象。在《崖上的波妞》中，他甚至採取了現代動畫中極為罕見的，排除 CG 技術的做法。

至於手機或智慧型手機，他表面上聲稱不使用（說表面上是因為其實他有手機，這點曾被鈴木敏夫揭穿）。宮崎駿認為，科技使人類的某些才能逐漸衰退。

順帶一提，雖然有點離題，但這裡有一個有趣的故事。宮崎駿的價值觀深受高畑勳的影響，雖然高畑勳多數作品看似帶有說教色彩，但與宮崎駿相反的是，他非常喜愛最新技術。事實上，看似樸素的《隔壁的山田君》的作品風格，就是因為使用了數位上色技術才得以實現的。此外，高畑勳還有一個令人意想不到的故事：他喜歡上網閒逛，甚至使用初音未來等音樂軟體來製作試聽帶。

回到正題。宮崎駿在日常生活中也許另當別論，但至少在創作現場，他始終堅持手工製作的價值，直到《風起》這部作品都是如此。不管別人怎麼說，他始終堅持用紙和鉛筆進行來創作。他認為自己在一個科技壓倒才能的時代裡，獨自守護著手工製作的才能，這一點讓他無比自豪。

# 從才能論來看就能理解最後一幕的意義

再來談談《魔女宅急便》的結局，與《風之谷》和《天空之城》一樣，《魔女宅急便》的結局也成為了爭論的焦點。

為了簡單介紹這些爭論，我將引用鈴木敏夫和押井守的觀點，用他們的言論彙整了爭論的重點。

首先，我要介紹鈴木敏夫在《天才的思考：高畑勳與宮崎駿》中的看法。

作為吉卜力的一員，他自然是該結局的支持者。然而，他也指出吉卜力的製作現場也有很多人反對這個結局。或許這一點反映了宮崎駿作品的結局確實難以理

解，即使是內部人員也會因此爭論不休。

在主要的工作人員中，絕大多數人認為電影應該在琪琪從女主人那裡收到蛋糕的場景結束。

於是，我決定趁宮崎先生不在時，召集主要工作人員來說服他們。

「（中略）娛樂電影還是需要在結尾給觀眾一種『看了一場電影』的滿足感對吧？為了達到這個目的，結尾最好來一個華麗的場景。」

（中略）

電影上映後，《電影旬報》的影評如此寫道──這是一部優秀電影，但如果結束在蛋糕的場景，應該會成為更出色的名作。

（中略）

確實，從故事結構的完美度來看，這樣可能更好。然而，我認為電影應該

讓觀眾在每一個場景中都目不轉睛，充滿期待地觀看。

相較之下，押井守則是明確的否定派，他在《暢所欲言！押井守漫談吉卜力祕辛》中如此回答：

——宮崎先生對完成的《魔女宅急便》滿意嗎？

押井：我沒聽他說過，但我認為他應該不喜歡。他是在半信半疑下不得不製作這部作品的，因此才會追加最後飛船的情節。因為如果沒有那個情節，整部作品就不像是宮崎的風格了。當然，原作裡沒有這個情節，劇本裡可能也沒有吧？是他自己追加這段情節並畫了分鏡圖。

——如果沒有飛船的情節，那麼故事會如何結束呢？

押井：故事應該是她把受託的貨物確實送達就結束了。

（中略）

這部作品的主題是一個完成首次任務，正式成為合格魔女的少女成長紀錄對吧？（中略）原本應該是簡單講個故事，簡單製作一部電影的，但宮崎先生的

18

性格是想要添加很多元素，於是不知不覺就搞砸了。[19]

大致上，這兩個人的言論正是「魔女宅急便」結局爭論的核心。主要爭論的焦點是飛船壯觀場面的必要性。

很抱歉，但我認為不論是押井守還是作為當事人的鈴木敏夫，他們對作品的理解都不如宮崎駿深入，他們應該要更加深入了解宮崎駿的用意。

簡單來說，無論是《電影旬報》的觀點還是押井守的看法，否定派都只是將《魔女宅急便》視為一個主角自立的故事。而肯定派則認為，從電影票房的角度來看，加入純粹炒熱氣氛的壯觀場面會讓電影更有趣，這並不是壞事，但真的僅是如此嗎？

如果從電影的隱藏主題「才能與時代的對抗」來考慮這個結局，就能自然地理解為什麼最後一定要出現飛船。

讓我們從這樣的角度來看待：作為同樣在空中飛行的方式，相對於飛船這

18　鈴木敏夫，《天才的思考：高畑勲與宮崎駿》，文春新書。

19　押井守，《暢所欲言！押井守漫談吉卜力祕辛》，東京新聞通信社。

種科學機器，這個結局描繪了一個「奇蹟」，即魔法這種才能，即使只是一瞬間，也能戰勝科學。

而且美妙的是，故事開頭描述了琪琪輸給汽車、雙翼機、火車等交通工具，這與故事的結局形成了完美的對比，串聯起了整部作品。實際上，故事開頭和結尾的對比處理得非常巧妙，除此之外，琪琪騎著掃帚飛離故鄉，與為了救助蜻蜓使用清潔刷飛行的場景也形成了對比。這個故事編排得如此精巧，讓人不禁驚嘆，宮崎駿在《風之谷》和《天空之城》中劇情混亂的情況在這裡似乎消失了。

總而言之，飛船的壯觀場面是不可或缺的結局，因為這是宮崎駿對他所提出問題的回應。故事開頭提出的問題是：「才能被時代打敗了。那些有才能的人，難道要繼續隨波逐流嗎？」而在結局中，答案則是：「如果堅信才能，總有一天會創造出戰勝時代的奇蹟」。

這個結局或許也可以說是表達了宮崎駿的願望，完全依賴電腦製作動畫的過程就像是一艘沉船，而他則堅信，持續手繪動畫會迎來奇蹟，甚至認為必須如此。

在現實世界中，《魔女宅急便》最終讓宮崎駿長期以來堅持的手工製作，

得到了應有的評價。無論在作品中還是現實中，這些伏筆都得到了完美的回應。

## 🐾《平成狸合戰》是《魔女宅急便》的復仇記

順帶一提，吉卜力還有一部電影的主題與《魔女宅急便》相似。

那就是一九九四年上映，由高畑勳執導的《平成狸合戰》。這部電影講述了一個曾經備受尊敬的特殊能力者家族，在現代社會中隱姓埋名生活的故事，他們對抗科學，嘗試挑戰最後的奇蹟。這樣描述下來，《魔女宅急便》和《平成狸合戰》確實有相似之處吧？

方才引用的押井守的言論也不見得是完全錯誤，因為從宮崎駿自己在各種訪談中的表現來看，他對《魔女宅急便》的成品似乎並不滿意。

原本《魔女宅急便》計劃由片渕須直擔任導演，他後來憑藉《謝謝你，在世界的角落找到我》獲得遲來的好評。然而，改由宮崎駿倉皇接手後，這部電影在《龍貓》上映的隔年便匆匆公開。而且，這部電影的主角是個正處於多愁善感

青春期的少女，這並非宮崎駿所偏好的題材。可能因為如此，作品在製作過程中面臨不少困難，最終只突顯了少女自立的故事，未能向觀眾清晰傳達隱藏在背後的深奧才能論。

回過頭來，先姑且不論宮崎駿和高畑勳的導演風格差異，但在五年後，他們終於能夠在電影中明確地表達真正的主題，這也算是值得慶幸的事吧。在吉卜力工作室中，有些主題如接力棒似地傳承下去，這樣的現象確實相當有趣。

# 🐱 暢所欲言的吉吉無法再說話的原因

那麼，以才能論作為切入點來解說《魔女宅急便》的部分就到此結束了。

不過，最後我還是想簡單提一下「吉吉為什麼無法再說話？」這個問題。在研究《魔女宅急便》時，這個問題總是會被提及，所以本書也不能忽略這一點。

關於這個問題，主要有兩種說法：

第一種是依據原作的說法。原作中提到這樣的設定：

魔女的母親會在女兒出生後，尋找一隻同一時期出生的黑貓，並一起養育。在這期間，女孩和黑貓會發展出只有他們之間才能進行的對話。（中略）隨著女孩長大，當她找到一個比黑貓更重要的人並步入婚姻後，黑貓也會找到自己的伴侶，然後各自分開生活。[20]

根據這個設定，原作派認為是因為琪琪與蜻蜓談戀愛了，所以吉吉才無法再說話。

然而，顯然宮崎駿並沒有採用這個設定。在原作中，不僅琪琪和吉吉能溝通，可琪莉也能和吉吉交流，但在電影中並沒有這樣的場景。在可琪莉和琪琪之間，也看不出有「作為魔女的慣例，吉吉是會說話的」這樣的共識。電影中，蜻蜓和琪琪的戀愛關係也沒有表現得那麼明顯。

那麼，關於第二種說法，其實已經不算是說法了，而是宮崎駿和鈴木敏夫在各個場合中揭示的答案，那就是吉吉是幻想朋友。會說話的吉吉原本就是琪琪

20　角野榮子，《魔女宅急便》，角川文庫。

的幻想（想像中的朋友，自我的化身），隨著琪琪的自立，她不再需要這個幻想中的朋友了。

雖然這不能算是證據，但我還是要引用《天才的思考：高畑勳與宮崎駿》中的一段話：

在思考青春期的過程中，吉吉的角色也變得非常明確。吉吉不僅僅是一隻寵物，而是另一個自己。因此，琪琪與吉吉的對話其實是與自己的對話。在故事的最後，琪琪無法再與吉吉交談，這意味著她不再需要這個分身，她已經能在克里克鎮好好地活下去。[21]

更準確地說，不是「吉吉無法再說話」，而是「琪琪無法再與吉吉對話了」。

## ✿ 究竟吉吉為何需要說話？

宮崎駿的厲害之處在於，他想出讓吉吉成為琪琪分身的構想，並將這個概念轉化為動畫史上前所未見的演出。

鈴木敏夫將吉吉解釋為「另一個自己」，更詳細地說，應該是「對立的另一個自己」。這意味著在電影中，琪琪的台詞代表表面的想法，吉吉的台詞則道出內心的真實感受，兩者巧妙地交織在劇情中。

例如，當琪琪要離家時沒有使用自己做的掃帚，而是媽媽拿掃帚給她時，琪琪自大地說「不要，那支掃帚好舊。」然而，吉吉則說「我也認為拿媽媽的掃帚比較好。」這表現出琪琪正處於想要表現自我的年齡，但內心仍然想要依賴母親的真實感受。

另外，在旅途中遇到一位魔女前輩時，琪琪驚呼「哇，真厲害！」而吉吉則瞪視對方。這是透過琪琪和吉吉的互動，來表現女性內心對同性既仰慕又厭惡的複雜情感。

自立指的是接受內心不願承認的自我，並將其視為自己的一部分，不將這不願承認的自我歸咎於另一個人格，而是以同樣的身分來對待，正是成長的

21
鈴木敏夫，《天才的思考：高畑勳與宮崎駿》，文春新書。

象徵。

以上是我對吉吉的解釋，而宮崎駿的厲害之處在於，他不僅僅是讓吉吉說出一些話，還明確地區分了吉吉和琪琪的角色定位。

另一方面，則是他在表現手法上的創新能力。透過這種方法，他能夠在電影中同時展現人物的外在與內心。在小說中，表達這一點相對容易，但在影像作品中則非常困難。他能夠透過吉吉的表情和吐槽來揭示琪琪的真實想法，而不需要每次都打斷琪琪的故事，這種精簡的表達方式，正是宮崎駿導演的厲害之處。

有時候製作的時間越短，往往可能誕生出更優秀的作品，而《魔女宅急便》或許就是這樣的例子。這部由宮崎駿代打創作的高水準作品，不僅能讓孩子們感到愉快，又能讓成年觀眾感到欽佩。我認為《魔女宅急便》正是這樣一部出色的作品。

# 第5章
# 飛機迷的大失控
# ——《紅豬》

1992 年　《紅豬》

故事發生在 1930 年左右的義大利。波魯克曾經在第一次
世界大戰中擔任空軍飛行員，如今以賞金獵人的身分駕駛
飛行艇追捕空賊。不知何故，他長著一副豬的臉。他曾經
在空戰中敗給同樣愛慕吉娜的對手卡地士，但在年輕女設
計師菲兒協助修理了自己的飛行艇後，他再次向卡地士發
起挑戰。這場空戰雙方未分勝負，最後在一場互毆中，由
波魯克勝出。而當波魯克接受了菲兒的吻後⋯⋯？

# 《紅豬》是隨心所欲創作出來的厲害之作

宮崎駿終於憑藉《魔女宅急便》大獲成功，而在《紅豬》這部電影中，他得以隨心所欲地創作。無論是誰都能明顯感受到，豬這個角色是以宮崎駿本人為原型，而在這部作品中，宮崎駿專注於描繪他最喜愛的飛機。儘管這部電影是為了JAL（日本航空）的機上放映而製作的，但電影中的飛機還是被描繪得如此生動鮮明。

宮崎駿在他的導演筆記中明確表示，這部電影的目標觀眾是那些「筋疲力盡、腦細胞變成豆腐的中年男人」。他暫時拋開了以往堅持的「動畫是為了孩子」的主張，隨心所欲地針對自己這樣疲憊的中年人進行創作。這可以看作是他對於《龍貓》和《魔女宅急便》接連不斷的繁重工作的一種強烈反彈。

在電影中，飛上天空可以受人追捧，獲得年輕女孩的親吻，甚至還能與憧憬的寡婦結婚……這部作品描繪了一個中年男人的幻想故事。

由於是隨心所欲地創作，故事的整合性變得有些混亂不堪。過去的作品儘管受到一些批評，但最終都能以感動的結局收尾。相比之下，《紅豬》則讓人覺得「嗯，前面描繪了那麼多飛行員的追求，最後卻是用互毆結束，這也太說不過去了吧？」這種說不出來的混亂感實在無法巧妙地掩飾。

不如說，宮崎駿根本就沒有掩飾的意思。從這部作品之後，他明顯不再在意劇本的整合性和起承轉合的法則。

即便如此，《紅豬》仍然是我最喜歡的宮崎駿動畫。這是宮崎駿首次毫無保留地展現他的真心，作為一位作家的成熟作品，我認為《紅豬》可以這樣定位，與其關注故事情節，不如注意畫面，特別是飛機的描繪，充分展現了飛機迷的實力，那些細緻的描寫更是令人印象深刻。

宮崎駿對飛機的熱愛無與倫比。在電影中，他沒有多做解釋，而是大量展示飛機畫面，因為他認為「只要能理解的人的理解就好」。那麼接下來，我將解釋這些與飛機相關的描寫。

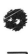

# 「鳥人錦標賽」與曼馬由特隊

在故事開頭的十分鐘，女學生被空賊曼馬由特隊綁架，而主角波魯克·羅素成功解救了她們。光是這一連串的飛機動作場面，就有很多值得探討的細節。

總之，這是一段關於飛機非常精確的描述場面。

首先要注意的是，曼馬由特隊的飛行艇 Dabohaze 號降落水面的場景（波魯克的愛機 Savoia 也是如此，它們都是能在水面起降的「飛行艇」，而非單純的「飛機」）。它並不是平穩地降落，而是從上方猛烈撞擊水面。一般來說，從側面平穩降落可能對機身造成的損壞較小，但 Dabohaze 號卻幾乎是從斜上方直接降落到水面上。

我原本以為這是為了突顯曼馬由特隊的粗暴風格，但實際上並非如此。曼馬由特隊其實非常認真地在工作，儘管從他們的外表看不出來。

他們採取這種粗暴的水上著陸是為了避免「地面效應」。

「地面效應」是指飛機在接近地面飛行時，其升力暫時增加的現象。大家

是否看過在琵琶湖舉辦的「鳥人錦標賽」的影片呢？

「鳥人錦標賽」中的參賽者都是在水面的邊緣位置飛行，一般人可能會認為，如果能飛得更高，就可以延長飛行時間，但事實上並非如此。

在水面邊緣處飛行時，大約在一公尺的高度，就像是參加「鳥人錦標賽」的小型滑翔機一樣，由於地面效應的作用，可以飛得很遠。然而，一旦飛行高度升至五公尺或十公尺，地面效應便會消失，飛行距離就會大幅減少。

地面效應是由機翼和地面之間的氣流引起的。對於機翼在上方的飛機來說，地面效應會受到抑制，然而，Dabohaze 號配備了「機側浮緣」裝置，這些浮緣像短小的機翼一樣突出，用以穩定機身。此外，由於 Dabohaze 號的這些浮緣非常大，因此會產生由地面效應帶來的升力。

Dabohaze 號的飛行員推測地面效應可能會讓飛機「提前飛過預期目標」，導致無法在預定位置降落，因此他們決定以垂直落水的方式迅速衝向水面，這樣一來就能貼近他們要襲擊的目標船隻。

此外，Dabohaze 號在完成綁架後以低空飛行逃離現場，這也可以用地面效應來解釋。除了擔心被追蹤之外，他們也利用地面效應盡量節省燃料，這正是吝嗇的曼馬由特隊會考慮的理由。

地面效應在航空力學界是常識，但動畫師未必具備這方面的知識，代表《紅豬》中的每個場景都不是隨意描繪的。

雖然本書不會解釋所有細節，但宮崎駿在作品中重現了這些物理現象，而注重細節的描繪會讓動畫更加真實。我們之所以會在觀賞吉卜力動畫時，「想要進入那個世界」，正是因為出色的真實感讓我們相信了那個世界的存在。

儘管豬臉人的設定看似荒誕，但隨著故事推進，這種不協調感逐漸消失，背後正是作者隱藏的努力。

## 🐷 波魯克沒有被擊中的原因

其實，曼馬由特隊在水面邊緣低空飛行，還有另一個原因。

那就是為了減少被敵人擊中的機率。這個時代的空戰風格是在與對方擦身而過時進行攻擊。如果敵機從上方降低高度試圖襲擊 Dabohaze 號，就會撞上降落路徑上的水面，意思是對於貼近地面進行低空飛行的目標，敵機無法採取急速俯衝的方式來攻擊。

然而，波魯克竟然能在比 Dabohaze 號更低的位置緊貼水面飛行，並成功從下方發動攻擊。這次攻擊摧毀了 Dabohaze 號兩個引擎中的一個，迫使 Dabohaze 號不得不借助地面效應的力量進行超低空飛行。與此同時，由波魯克駕駛的 Savoia 也在低空飛行，緊追其後。

此時，曼馬由特隊用機關槍瞄準後面的 Savoia 猛烈射擊，卻完全沒有命中波魯克。這並不是像《印地安納·瓊斯》系列或許多動作電影中，「子彈總是打不中主角」那種無視設定、強行推動劇情的御都合主義，而是有合理的理論可以解釋這一現象。

波魯克駕駛的 Savoia 看似筆直飛行，但實際上並非如此。波魯克利用小舵逐漸調整機頭的方向，巧妙地改變實際的航線，使敵人難以捉摸。這是一種欺騙

對手的技巧。

這是什麼意思呢？

一般瞄準對手時不是瞄準其當前位置，而是瞄準其預測航線。具體來說敵機的預測航線就是敵機機鼻所指的方向，曼馬由特隊也是按照這個原則進行射擊的。

然而，實際上 Savoia 並非筆直飛行，而是略為飄移。因此，曼馬由特隊對 Savoia 的預測航線與實際航線並不一致，這就是為什麼他們的子彈無法命中波魯克的原因。

至於這種技巧在現實中是否可行，其實這也是有理論依據的。

Savoia 是一款木製的飛行艇，木製結構意味著它的形狀會隨當天的情況而變形。這就是為什麼木製飛機很難使其筆直飛行的原因，即使打算讓它保持筆直，木製飛機也會自行向右或向左傾斜，這正是操縱木製飛機的難處。

由於木製飛機難以操縱，許多飛行員都轉而駕駛金屬製的飛機。然而，固執的波魯克憑藉著他超凡的操縱技巧，仍舊堅持駕駛這古老的愛機。正因如此，

他發展出了一種絕技——「看似筆直飛行的漂移」。

看似筆直飛行，但實際上微妙地靠近或遠離 Dabohaze 號，向右或向左偏移。

這正是 Dabohaze 號即使瞄準也無法擊中波魯克的真相。波魯克駕馭舊飛機的天才技術，再加上 Savoia 獨特的機體，這樣的組合產生了其他人難以想像的技巧。

古老的木製飛機無法筆直飛行這一點，可能單靠設定很難傳達清楚。因此，在故事中段的修理場景中，菲兒提到「因為安裝了配平片（用於調整機體的控制翼），Savoia 現在可以筆直飛行了。」這意味著藉著調整配平片，Savoia 終於能夠筆直飛行，但在此之前，它應該非常難以操縱。

## ✈ 即便只是轉彎，也能立刻看出那天才般的飛行技術

不僅是在追擊 Dabohaze 號的場景中，還有與卡地士的決鬥場景中，波魯克都展現了他天才般的駕駛技術。

特別是那場貼近地面的急轉彎。

觀眾在電影中看到這一幕都感到驚訝，但宮崎駿並未解釋其中的奧妙。一般觀眾可能只會覺得「飛機貼近地面看起來很危險」，但稍有飛行常識的人，就能深刻理解這個場景的精彩之處。

飛機不像汽車或船那樣，僅靠掌舵就能轉彎。即使將飛機的方向舵向右轉動，機頭也只是稍微向右偏，整體飛行方向仍會保持直線，用汽車來比喻的話，就像在漂移時橫向滑動一樣。

要讓飛機改變航向，實際上必須將飛機的機身傾斜，從外部來看這是理所當然的情況，然而，當飛機傾斜時，

**轉彎時，機翼的投影面積（斜線部分）會變小**

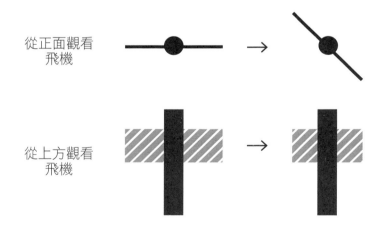

從正面觀看飛機

從上方觀看飛機

就會遇到一些困難。

飛機的升力，也就是浮力，與機翼的投影面積成正比。機翼的投影面積可以簡單理解為，當光線從上方垂直照射到機翼時，在地面上形成的影子大小。換句話說，當機身傾斜時，投影面積自然會隨之變小（參照右圖）。由於投影面積減小，所以此時升力也會下降。

總之，飛機在轉彎時升力會下降，導致飛機自然降低高度。要在轉彎時保持高度，需要採取一些額外的操作。

操作步驟如下：首先將機身傾斜。此時投影面積減少，升力也隨之減少，飛機開始下降。接著操控方向舵，使機頭上仰。與此同時，增加油門（類似於汽車中的踩油門），提高螺旋槳的旋轉次數。

在適當的時機進行這些操作，就能在保持高度的同時完成轉彎。觀眾的歡呼聲，是對飛行員「無視高度下降及墜機風險時的膽量」，以及「在轉彎中保持高度的技術」的讚賞。

如今的飛機已能輕鬆克服這些問題，但在當時，能在不降低高度的情況下飛行，卻是一項相當困難的技術，這也充分展現了波魯克高超的飛行技術。

# ⚫ 波魯克和卡地士誰更優秀？

雖然一直稱讚波魯克的技術，但向他挑起決鬥的卡地士也是相當有實力。

波魯克與卡地士的決鬥，並未在飛機之間的空戰中分出勝負，最終演變成了赤手空拳的互毆，由此可見卡地士的實力當然也很厲害。

早在決鬥之前，卡地士就已被描寫為一名不遜於波魯克的飛行員。不僅如此，甚至有些事是卡地士能做到，而波魯克卻做不到的。

例如，波魯克絕不在夜間飛行。他只在白天飛行，最多也只在夕陽下飛行。

相比之下，卡地士則毫不猶豫地進行夜間飛行。

在那個時代，夜間飛行極其危險。這是因為夜間飛行看不見周圍環境。在沒有方便的雷達技術，只有原始觀測儀器和依靠手動計算的情況下，要按照計畫

表裏吉卜力　112

飛行是非常困難的。請想像一下，在我們日常生活中，你能在眼睛未適應的漆黑環境中準確地行走嗎？能走得筆直嗎？應該非常困難。

在那個時代，常見的事故之一就是因為燃料耗盡而遇難。即使在白天，直線飛行前往目的地也充滿挑戰。與之前提到的波魯克的漂移不同，飛行員以為自己是直線前進，但實際上卻在滑行中劃出一個大圓，這在舊時代的飛機中是常見的事情。白天還能透過調整機頭來保持直線飛行，但在夜晚，由於看不見周圍環境，根本無法確保是不是直線飛行。

另一種可能發生的事故是撞山。在黑暗中很難準確掌握高度，飛得比預想的低，當眼睛能在黑暗中發現障礙物時，已經太遲了，撞上山了！這就是事故的結局。

此外，在沒有燈光的情況下，進行著陸和水上降落也極具挑戰性。尤其是在海上降落更是如此。在黑暗的海面上，可能在察覺到時已經非常接近海面了，而即使大概知道高度，但要準確掌握水上降落的時機也是極其困難。

波魯克看到卡地士在夜晚從亞德里亞諾飯店起飛時，說了「這傢伙技術真

好」，正是讚賞他的飛行技術的意思。卡地士具備在夜間飛行時保持直線航向和理想高度的技術和勇氣，夜間的水上降落對他來說也是輕而易舉之事。

卡地士的愛機是一架雙翼飛機，其上下兩層的機翼設計使得下翼產生顯著的地面效應。卡地士可能是透過靠近海面時產生的微小升力來掌握與地面的距離，並減低引擎的輸出來降落，這顯示出他高超的飛行技巧。

當技巧熟練的波魯克在那個夜晚留宿時，年輕的卡地士選擇起飛。這是一個巧妙對比兩位天才的場景。

順帶一提，講解《風之谷》時提到聖修伯里的《人類的土地》是一九三九年的作品。聖修伯里是二十世紀前半的飛行員，當時飛行仍然是極具生命危險的挑戰，而且作為一名郵政飛行員，他曾多次冒險開拓國際新航線。這些經歷成就了《人類的土地》這樣的哲學作品。

此外，他在一九三一年也推出了另一部作品《夜間飛行》，這部作品能讓人了解當時夜間飛行的嚴酷現實，請大家務必一讀。

# 羅德・達爾所描繪的墳場

除了聖修伯里以外，宮崎駿還廣泛閱讀了許多關於飛機的書籍。例如，他曾經研讀由凱撒琳・丹尼芙（Catherine Deneuve）主演的經典電影《青樓怨婦》的原作者、同時也是飛行員的約瑟夫・凱塞爾（Joseph Kessel）所寫的《空の英雄メルモーズ（暫譯：天空英雄梅爾莫茲）》，以及該書的原型作品《わが飛行（暫譯：我的飛行）》，其書的作者是同樣擁有飛行員身分的讓・梅爾莫茲（Jean Mermoz）。

而宮崎駿特別喜愛的作家是羅德・達爾（Roald Dahl），他寫了一本兒童文學名作《巧克力工廠的祕密》，這部作品後來改編成電影《巧克力冒險工廠》。羅德・達爾曾是英國空軍的王牌飛行員，他的作品中還包括《飛行士たちの話（暫譯：飛行員的故事）》和《単独飛行（暫譯：單獨飛行）》這些與飛機相關的書籍。宮崎駿曾在《宮崎駿　出發點 1979─1996》中提到這些作品對他的影響，並如此描述：

《飛行員的故事》是我偶然讀到的一本書。書中收錄了幾個短篇故事，都是根據作者在英國空軍服役期間在希臘的親身經歷寫成的。我對這些文章非常著迷。

（中略）

第一次讓我覺得「啊，這才是真正的飛行故事」的就是羅德‧達爾所寫的文章。聖修伯里裝腔作勢，又過於沉溺於冥想，讀他的作品時，總覺得飛機隨時會墜落。

（中略）

相比之下，羅德‧達爾的作品卻毫無多餘之處，非常精簡。帶有一種無法言喻的暢快感。我是真的覺得非常暢快。而且，當我讀到《單獨飛行》時也有同樣的感受。因此我開始思考，日本是否也有這樣的作家？日本人中是否會出現這樣的人？讀完那本書後，我一直抱持著這種羨慕的想法。[22]

《飛行員的故事》（ハヤカワ ミステリ文庫）

由此可知，比起受到聖修伯里的影響，《紅豬》受到羅德‧達爾的影響更為深遠，這一點令人相當意外。但確實，《紅豬》中也明顯引用了羅德‧達爾的作品。

特別是在雲上世界的場景中。在那個令人印象深刻的場景裡，波魯克向菲兒講述了一段苦澀的回憶：過去的戰鬥機夥伴死後，他們一個接一個被吸入雲上的飛機隊伍，而自己卻無法前往那裡。

這個場景的靈感來自於《飛行員的故事》中的短篇小說〈他們不會變老〉。故事背景設定是第二次世界大戰的英國空軍，其中出現了一個與《紅豬》設定非常相似的飛機墳場。那些在空戰中陣亡的飛行員被帶到一個神祕空間，在那裡他們永遠駕駛著飛機，永不衰老。

然而，小說的敘述者青年芬恩與波魯克一樣，無法在那裡死去，最終只能返回人間。在他見過這個墳場後的下一場空戰中，芬恩的飛機終於被擊中，他

宮崎駿，《宮崎駿 出發點 1979─1996》，德間書店。

22

在墜落的瞬間感到一絲欣喜，因為在空中陣亡意味著能和夥伴們一起永遠飛行，這讓他感到非常高興。

然而，他又再次生還，最終，他無法在空中死去，只能獨自一人繼續活下去，這是一個充滿苦澀的結局。或許是因為達爾在小說中傾注了真實的情感，使得這篇短篇小說令人印象深刻。正如讀者所了解的，《紅豬》顯然是以〈他們不會變老〉為範本。

## 🐷 生與死，人類與豬

在〈他們不會變老〉中，芬恩渴望死亡，而波魯克也同樣一直在尋找死亡的歸宿。由於這個原因，他給自己設定了一些不利的規則，例如不殺空賊和限制子彈的使用數量。

波魯克拒絕了吉娜的邀請，這也是他對自己的一種懲戒。吉娜曾經三次與飛行員結婚，但這三人都已去世。只有波魯克仍然存活，因此他認為自己不應該

獨占吉娜。

波魯克認為自己活著是一個錯誤。他背叛了那些已逝的夥伴，以賞金獵人的身分醜陋地存活下來，因此他才會成為一頭「豬」，無法像人類那樣堂堂正正地歌頌人生。

在電影中，他有兩次恢復人類面貌的瞬間。一次是在結尾時被菲兒親吻的場景，另一次是在祕密基地準備與卡地士對決的場景。

就像我們說「吉吉不再講話是因為琪琪與蜻蜓在一起了」，把菲兒與波魯克之間的愛，視為波魯克變回人類的原因，這種解釋顯然也是不夠全面。如果愛的力量能讓他變回人類，那麼在菲兒尚未明確表達愛意之前的祕密基地場景，又該如何解釋？

另一種解釋則認為「因為波魯克沉浸在過去的回憶中」，但在祕密基地準備的場景中，波魯克並未沉浸在過去的回憶裡。事實上，波魯克真正陷入回憶的時刻中，是當菲兒請求他講述往事之後，然而即使開始講述故事，他依然沒有變回人類。

波魯克變回人類的原因，可以從他平時尋找死亡歸宿這一點來看，就能更清楚地理解。波魯克將自己變成豬來自我懲罰，因為他認為自己「無法正當地活下去」。然而，當他意外產生了「我想活下去！」的念頭時，便忠於人類的欲望，從豬的身分變回了人類。

平時從事危險行業時，波魯克是一頭豬，但在與卡地士對決之前，波魯克精心準備，在這個過程中使他不禁產生了「我不想死」的念頭。在那場運送子彈的場景中，他突然變回人類，這一轉變充滿象徵意義。因為當波魯克意識到為了自己的性命，即使奪取對方生命也無所謂時，他就變回了人類。

## 究竟為何是豬？

說起波魯克變成豬的原因，除了與生死欲望有關之外，還存在多種解釋。

這些解釋都是正確的，因為有多種原因和意義疊加在一起。

最簡單的解釋是，「紅豬即紅色的豬頭，也就是共產主義者」這個概念。

宮崎駿本人在宣傳場刊中也提到這是《紅豬》標題的由來。儘管波魯克本人並非共產主義者，但就像在資本主義社會中曾發生過「紅色恐慌」一樣，他被描繪成國家的敵人，也就是說，他作為社會的局外人，成為了「紅色的豬」。

然而，這個解釋僅能說明為何是「紅色」，對於為何選擇「豬」的原因則相當薄弱。或許是因為主角剛好是豬，為了視覺效果，電影選擇了與海和天空的藍色相映成趣的紅色飛機，但這一點看來像是後來附加的設定。

正如本章開頭所述，《紅豬》顯然是宮崎駿的私小說。這部作品表達了他作為飛機愛好者、中年人以及動畫業界局外人的自我認同。波魯克其實就是宮崎駿本人，因此我們應該深入思考為什麼他選擇把自己描繪成一頭豬。

話說回來，對於波魯克是豬這件事，實際上在電影中只有女性感到在意。男性完全不在乎，沒有人問過「你為什麼是豬？」這樣的問題。在女性當中會表現出在意態度的，也只有吉娜、菲兒和菲兒的姐姐吉莉奧拉，而在酒吧裡的其他女子則毫不在乎。

總結來說，將自己投射到波魯克身上並讓他變成豬，這是源自宮崎駿的自

卑感。

後來的《風起》，也同樣帶有強烈的宮崎駿私小說色彩，在漫畫版中，主角堀越二郎也是被描繪成豬。和《紅豬》一樣，這樣的呈現也是在表現宮崎駿本人的一面。

僅從電影版《風起》來看，我們可以發現二郎似乎對眼鏡感到自卑。在夢境中，他曾說「沒有眼鏡就什麼都做不了」，還透過「爬上屋頂觀看遠處的星星來鍛鍊視力」，而與二郎一樣，宮崎駿從小視力不佳，戴著厚如牛奶瓶底的眼鏡，或許因此產生了自卑感。

此外，他或許還對自己的外貌感到自卑。應該說確實存在這樣的自卑感。

因為不願接受「長的不帥，所以戀愛不順利」這樣的想法，他刻意戴上了醜陋的豬面具，並告訴自己「外貌像豬的我，從一開始就不可能和人類戀愛」，藉此安撫自己。

雖然這樣的猜想有些稍微偏離主題，但或許宮崎駿是因為想要受到歡迎，才描繪出波魯克這樣大受歡迎的角色，以實現自己的願望。然而，即使這部動畫

是為了那些「筋疲力盡、腦細胞幾乎變成豆腐的中年男人」而創作，受歡迎的猜想也應該點到為止。

回到豬臉的解釋上，同性和店裡的女性並不在意他的臉，這是因為他們本來就對男人的外貌不感興趣。

最後，總結目前為止的討論，可以分為三個層次來解釋豬臉的原因：①他被視為國家的敵人，②他面對女性時顯得缺乏經驗，③包括戀愛方面，他已經放棄了作為人類的生活。

那麼，宮崎駿真正的意圖究竟是哪一個呢？還是另有其他解釋？我們可以透過鈴木敏夫的著作《天才的思考：高畑勳與宮崎駿》，來確認他問過本人後的結果。

「話說回來，為什麼這傢伙是豬呢？」

聽到我的問題，宮崎先生就生氣了：

「日本電影大部分都很無聊，總是想要立刻揭示原因和結果，只要有結果

不就好了嗎？」[23]

　　宮崎駿生氣地不肯解釋，是因為他認為自己的自卑感被揭穿了，還是因為他從未真正考慮過任何理由呢？確實，私小說常常反映作者無意識中的想法，或是作者認為別人無法看出來。

　　我認為很難不把《紅豬》視為宮崎駿的一種私小說，不知道大家有什麼看法？

23
鈴木敏夫，《天才的思考：高畑勳與宮崎駿》，文春新書。

# 第6章
# 開端是一九五四年
# ——《魔法公主》

1997 年 《魔法公主》

故事發生在中世時期的日本，受到詛咒的蝦夷族少年阿席達卡踏上了前往西方的旅程。在旅途中，他遇到了身分不明的「疙瘩和尚」、製鐵集團達達拉城的居民，以及被山犬撫養長大的少女小桑……一路上，阿席達卡遇見了許多新面孔。不久之後，阿席達卡被捲入了各方勢力，並被迫參與人類與神明競爭的混亂決戰。當掌管生死的山獸神被殺害，隨之而來的則是失控與奇蹟。最後，大自然恢復了生機，人們也達成了和解，並回到了各自的歸宿。

# 單純的《七武士》與複雜的《魔法公主》

在先前的《天空之城》章節中，解釋了宮崎駿對科幻作品抱有敵意。這種憎恨之所以如此強烈，是因為他對這些作品充滿敬意。他憧憬《沙丘》，仰慕手塚治虫，與科幻作品有著深厚的情感，正因如此，他才會試圖否定它們。

一流的創作者對於自己喜愛和尊敬的事物，不會僅僅停留在喜愛和尊敬的階段。相反的，他們會否定那些對自己產生影響的作品，並試圖超越它們。

宮崎駿在《魔法公主》中完全改變了以往的創作風格。在描繪奇幻世界時，他選擇了日本作為舞台，而不是虛構的西方世界。這個舉動背後的真正意圖，是他對時代劇的否定，甚至可以說，這是對他所熟悉的日本電影的一種否定。

從一九九七年《魔法公主》上映往前推四年，也就是一九九三年，宮崎駿與日本電影界眾所皆知的巨匠黑澤明進行了一次對談。這次對談是在日本電視台的節目企劃下進行的，對談內容也彙整為《何が映画か（暫譯：何謂電影）》一書。

藉由當時的節目影片與該書後可以發現，即使是宮崎駿在面對世界級的黑澤明時，也顯得十分緊張。他在對談中顯得相當惶恐但仍禮貌地應對。雖然宮崎駿稱讚了黑澤明的作品，並甘心接受黑澤明對他的評價，但我們可以很明顯地感受到，他並未坦誠地表達內心的真實想法。

那麼，他的真心話究竟在哪裡呢？這點在對談結束後，宮崎駿的單獨採訪中表現得特別明顯。

以下引用其中最重要的發言內容。

我認為黑澤導演藉由製作《七武士》，為日本電影界樹立了一個標杆。當然，《七武士》深受歷史觀、當時的經濟形勢、政治情勢以及人們心情的影響，正是那個時代的產物。這部電影不僅展現了黑澤導演及其團隊的實力，也是時代的象徵。影片中武士、農民的形象以及描寫戰鬥的方式，都顯現了那一個時代。

然而，這部作品如同一種咒縛──確實是咒縛──在此之後，許多人製作電影時，都受到了這種束縛。並不是要說這樣的影響是好是壞，而是這部作品具備如此強

大的影響力。

然而，現在如果我們要製作時代劇，就必須超越它。

讓我來解釋這段發言。

《七武士》的上映時間是一九五四年，距離戰爭結束還不到十年。在這樣[24]戰後初期的日本，首先面臨的問題是糧食短缺。

僅靠配給制度所提供的食物，幾乎無法維持生命。人們只能在黑市購買物品，但這種方式能獲得的糧食也是有限的。無奈之下，只好搭乘電車前往鄉下的農家，用錢或物品和農家交換，才能勉強換取一些食物。這是許多人在戰後勉強度日的時代。

在這種生活環境下，當時的日本人或許會感到「無法戰勝農民」吧。比如說，他們得把手中的財產，例如高級手錶交給農家，才能換取一袋米。這樣的情況在《七武士》上映前不久依然很常見。

《七武士》的故事內容如下：野武士（註：沒有藩主或主人，四處流浪的武士）為了搶奪米糧而襲擊農村。困擾不已的農民們為了自衛，決定用米來雇用

其他武士。最終，農民們雇用的武士成功擊退了野武士，故事在一位武士說出「勝利的都是那些農民」的台詞中結束。

這個故事的背景是在太平洋戰爭戰敗後，徵召的士兵終於撤退回來，然而，他們一回來只能向農民們低頭謀生。這點反映了當時的社會氛圍，即農民的地位高於軍人，生產者比戰鬥員更受尊敬。

宮崎駿的主張是，《七武士》是所謂「因時代而暢銷的作品」，不應該被視為唯一且絕對的教科書來崇拜。因為在現代社會中，強大的農民和戰鬥的武士已不再具有現實意義。農業、戰爭及糧食短缺的記憶也已淡薄。固守《七武士》這類名作遺留下來的時代劇公式，是看不清時代變遷的愚蠢行為。

宮崎駿在這次對談之後製作的《魔法公主》顯然是對《七武士》等往昔時代劇的一種回應。影片中儘量避免出現農民和武士，而是描繪了過去時代劇中未曾出現的局外人角色，如達達拉城的居民、牧牛人、疙瘩和尚、麻瘋病患者，

以及阿席達卡等蝦夷族人。

在現今社會混沌的環境下，尋找生存之道變得相當困難。人們不清楚什麼是對的，什麼是錯的，什麼是強大的，什麼是脆弱的。《七武士》上映四十年後，隨著時代的變遷，《魔法公主》這部時代劇應運而生。

在與黑澤明的對談中，宮崎駿透露了《魔法公主》背後的時代劇哲學。此外，在《魔法公主》的企畫書中，他也明確宣告了這部作品的目標。

這部作品中，時代劇中常見的武士、諸侯、農民幾乎沒有露面。即便出現，也僅是配角中的配角。

（中略）

這些設定的目的是為了擺脫傳統時代劇的常識、先入為主的觀念和偏見，塑造出更加自由的人物群像。

（中略）

製作這部作品的用意在於迎向二十一世紀的混沌時代。

25

# 武士的存在並非守護農民，而是襲擊他們

《魔法公主》有一個明顯批判《七武士》的場景。

故事一開始便出現了這種場景，阿席達卡被迫離開故鄉，目睹一個村莊遭受襲擊。在田地裡，農民們正遭到一些穿著與他們一樣髒亂的小兵攻擊。將這個場景放在開頭，已經表明宮崎駿這部作品是以《七武士》為基礎而創作的。

如果是黑澤明的《七武士》，此時應該會有善良的武士出現，試圖消滅這些惡劣的盜賊。然而，在《魔法公主》中，情況並非如此發展。

如果沒有與黑澤明的對談所產生的刺激，或許我們現在所欣賞的《魔法公主》就不會誕生。

25

宮崎駿，《宮崎駿 出發點 1979—1996》，德間書店。

當阿席達卡射箭擊退小兵時，邊喊著「別想逃，來戰鬥吧！」邊出現的，竟然是身穿正式盔甲、騎馬的武士。

這些武士並非來拯救農民擺脫惡勢力，而是與襲擊村莊的壞人聯手，一起屠殺農民。這些看似不像野武士的潔淨武士，卻被描繪成像《七武士》中，那些襲擊村莊的野武士一樣的角色。

這些武士站在完全相反的一邊，呈現了一個顛覆《七武士》的場景。

## 達達拉城不是《七武士》中的農村，而是《機動戰士鋼彈》中的吉翁公國

換句話說，《魔法公主》的世界是一個農民甚至無法依靠武士保護的嚴峻世界。

那麼，他們應該如何生存呢？答案就是達達拉城。

達達拉城雖然也是一個平民的共同社會，但它與《七武士》中的村莊又有

所不同。達達拉城像《七武士》中的農村一樣，同樣面臨淺野大人手下的武士以及疙瘩和尚的師匠連等外部勢力的壓力。如果在《七武士》的世界觀下，達達拉城可能會雇用其他武士來保護自己，然而，在《魔法公主》的世界中，情況並非如此。

達達拉城擁有自己的武力，他們不依靠武士的保護或指導。

從這個意義上來說，達達拉城已經不再是一個村落，更準確地說，它已成為一個獨立的國家。他們不僅大量生產祕密武器石火箭來武裝保衛自己，還透過製鐵技術和武器交易來維持與外界勢力的平衡，保護自己的主權。

或許可以將達達拉城比擬為《機動戰士鋼彈》世界中的吉翁公國，依靠新武器如機動戰士和機動裝甲來實現獨立。而不同於《七武士》中的農村，為了保護自身性命而向外雇用武士，達達拉城有更進一步的追求，他們的目標是從外部勢力中獨立出來。《魔法公主》中的力量和政治關係，與時代劇中明確的勸善懲惡有所不同。

宮崎駿在製作《魔法公主》時，深入研究了當時的歷史。他在動畫中表現

出一個正確的歷史觀，即天皇和武家的統治並非一體的，日本在當時還不是一個統一的國家，而是大小國家林立的局面。

## 🌀 哥吉拉與螢光巨人

當《七武士》上映時，宮崎駿還是十多歲的少年，這是他多愁善感時期極為喜愛的作品。正因為心中那份難以忘懷的敬意，他在創作自己的作品時，無論有意還是無意，都將其當作藍本。

事實上，在一九五四年《七武士》上映的同時，還有另一部名留影史的重要日本電影上映。

那就是《哥吉拉》。

這部電影與《七武士》一樣，甚至更深刻地反映了戰爭的記憶。眾所周知，哥吉拉被描繪成原子彈的隱喻。正如《七武士》創造了時代劇的公式一樣，《哥吉拉》也開創了怪獸特攝這一項日本獨有的電影類型。

如果你熟悉《魔法公主》和《哥吉拉》，那麼你應該已經明白我的意思了吧？

沒錯，螢光巨人就是宮崎駿筆下的哥吉拉。

哥吉拉這個怪獸為何要襲擊東京呢？其實根本沒有合理的理由。哥吉拉如此毫無意義地襲擊土地，是因為哥吉拉被描繪成天災，也就是神。在電影中的設定裡，哥吉拉源自太古傳說，成為讓民眾畏懼的存在。

山獸神、邪魔和螢光巨人也是如此。他們毫無理由地降臨某地，也是神的行為，因此哥吉拉令人恐懼。以文明的標準技術根本無法對抗他們，人類能做的只有「敬而遠之，並消災祈福」。

在《魔法公主》和《哥吉拉》中，本來應該不會被文明打敗的自然，卻面臨著新型超級武器的威脅。石火箭和氧氣破壞裝置便是這些超級武器的代表，它們都是「弒神」的武器，象徵著人類弒神的行為，也就是自然被科學擊敗的時代已經到來。因此，《魔法公主》和《哥吉拉》在神與文明對抗的這一方面，有著相同的故事結構。

在《魔法公主》中登場的神靈裡面，尤其是螢光巨人的設定，與哥吉拉特別相似。牠背上的尖刺、令人聯想到核反應的藍光，以及從山獸神口中帶來的死亡力量……。當山獸神被黑帽大人用石火箭擊中後，轉變成了巨大的螢光巨人，這個情節與哥吉拉因原子彈爆炸而從沉睡中甦醒的場景如出一轍。最終，螢光巨人失控並消失，也與哥吉拉因氧氣破壞裝置而迅速化為白骨的情景重疊。

此外，螢光巨人在高潮劇情時，部分身體崩壞並散發出藍光的描寫，同樣可以解讀為核爆炸的象徵。

有趣的是，本來應該被描繪成核爆炸般的螢光巨人之死，卻讓荒山重新綠意盎然，形成了一種因果關係。就如同阿席達卡最後的台詞所言，山獸神即螢光巨人，既是生命的象徵，也同時代表了死亡。這是否意味著，山獸神即代表自然，它既能夠讓人類存活，同時也能毀滅人類；或者說，螢光巨人即為文明失控的象徵，它既能促進人類發展，同時也能摧毀人類呢？

就像宮崎駿針對《七武士》進行解構，並進一步發展、創造出《魔法公主》中複雜的社會結構一樣，他在平成時代重新詮釋《哥吉拉》，應該是藉此面對自

己內心深處的未解之謎：「何謂自然與文明之間的正確平衡？」

## 🦔 導演之間的戰鬥

順帶一提，《魔法公主》的結局描繪了因爆炸而帶來的破壞與創造，這與大友克洋的科幻漫畫，同時後來也改編成電影的《阿基拉》有相似之處。

一九八八年上映的電影版《阿基拉》，因工作進度無法趕上，後來得到吉卜力工作人員的協助而聞名。這部作品因其卓越的品質與獨特的世界觀成為今日仍被傳誦的傳奇作品，同時也與吉卜力動畫一同提升了日本動畫在海外的評價。

宮崎駿熱衷於科幻作品，再加上他與吉卜力的關係，因此他肯定看過《阿基拉》。為了與之抗衡，他可能設定了更難描繪且更加美麗的爆炸場面，例如螢光巨人崩壞的場景。

宮崎駿的敬意與反叛精神不僅針對他兒時憧憬的對象，也針對同時代的天才們。

這種意識在《何謂電影》一書中也有所提及。

——黑澤導演提到「除了《紅豬》之外，我欣賞了宮崎先生的所有作品，特別是貓巴士，真的非常棒。」對此您有什麼看法？

宮崎：我並不是直接照字面意思去理解的。

這是因為導演幾乎不會全盤評價他人的工作。導演這種人如果開始批評別人的電影，就算時間再多也說不完——這是大致的情況。因此，當問及他們對其他導演作品的看法時，如果是那些與自己沒有直接競爭關係的人，他們可能會暢所欲言，但對於同一時代的同行，他們則會保持沉默。[26]

對於同一時代的同行，他們什麼也說不出來。那該怎麼辦呢？他們會透過作品進行批評，以此來超越對方。宮崎駿在《風之谷》、《天空之城》、《龍貓》以及《魔法公主》中，總是設置一個假想敵來創作作品。

與黑澤明一樣，宮崎駿也不可避免地受到其他巨匠的影響並展開反抗，其

中一位就是手塚治虫，而這種影響在《魔法公主》中尤其明顯。

手塚治虫在《火鳥》中描繪了繩文人與彌生人的鬥爭、外來佛教與日本古

老神祇之間的對抗，或者追尋生命象徵，如火鳥或山獸神的人類形象。這些在

《火鳥》中描繪的主題，在《魔法公主》中得到了傳承。

## 《風之谷》與《魔法公主》相似的開場

那麼，宮崎駿在《魔法公主》中最想擊敗的假想敵是什麼呢？既不是《七

武士》，也不是《哥吉拉》或《火鳥》，更不是《阿基拉》，甚至不是同期上映、

被視為師徒對決的《新世紀福音戰士劇場版》。其實，最主要的敵人，或許是過

去的他自己。

《風之谷》和《魔法公主》之間有好幾個相似之處。

26
黑澤明、宮崎駿，《何謂電影》，德間書店。

例如它們開頭的場景。

本書第一章也引用過，《風之谷》一開始以大地風景作為背景，出現的是「巨大工業文明……」的字幕，講述了過去的歷史。

而《魔法公主》也是如此，畫面突然呈現出濃霧中的海洋，隨即出現「很久以前，這個國家被一大片森林覆蓋著，從太古時代就存在的眾神居住於此。」的字幕。

兩者講述的內容也很相似，都是探討人類與自然的平衡及其秩序的崩壞。

換句話說，不僅字幕的呈現方式相同，內容也如出一轍。

順帶一提，在宮崎駿的動畫作品中，僅有這兩部作品以風景作為背景，並搭配歷史背景說明的字幕開場。其他作品並未採用這種手法。也就是說，這兩部作品特意設計成類似且易於理解的模式。

兩部作品都以字幕解說的「被森林包圍的世界」作為事件發生的開端。在《魔法公主》中，森林中則是突然出現了王蟲。而在《風之谷》中，森林中突然出現了王蟲。而且這兩個場面還有完全相同的正面構圖。從字幕到構圖，這並非出現了邪魔。

只是偶然的相似，更顯示出這是有意想要重複的舉動。

此外，在故事的中段，例如《風之谷》中，當主角娜烏西卡的父親——族長基爾遭到殺害時，娜烏西卡忍不住與多魯美奇亞軍的士兵對抗，將他們一一殺死，此時勇者猶巴出面制止她的行為。

類似的情節也出現在《魔法公主》中，當小桑和黑帽大人開始真正的殺戮時，和猶巴同樣身為外來者的流浪勇者阿席達卡也出手制止他們。

最後，在故事的結尾，都有描述「失控怪物」的場景。在《風之谷》中，大群王蟲從腐海中湧現，而在《魔法公主》中，則是一群野豬從森林深處湧出。

小桑與娜烏西卡皆為能與大自然心靈相通的少女。故事中失去一條手臂的黑帽大人對應的是裝上義肢的庫夏娜。此外，還有來自外界的勇者阿席達卡與猶巴。襲擊人類的自然象徵則是邪魔與王蟲，而巨大怪物則分別是螢光巨人與巨神兵。《風之谷》中登場的多數角色都能直接對應到《魔法公主》中的角色。

故事發展也是如出一轍。在一個自然與人類關係緊張的世界中，有些人類與自然共存，但最終出現了試圖征服自然的集團。作為反擊，自然也放出不輸

給人類武力的怪物。當人類面臨絕境時，主角開始向自然祈禱，最終自然原諒了人類。庫夏娜和黑帽大人這兩位原本應該與自然對立的領袖，也學會了溝通，故事因此圓滿結束，這兩部作品幾乎完全相似。

# 片頭背景黏土雕像的眞面目

宮崎駿反覆修改《魔法公主》，究竟出於何種意圖呢？

首先，是主角的定位不同。

事實上，《魔法公主》的主角並非小桑（即《風之谷》中的娜烏西卡），而是阿席達卡（即《風之谷》中的猶巴）。爲了體現這個概念，原本預定的標題是《阿席達卡傳奇》（在日文原文中的「せっ記」是宮崎駿自創的詞彙，意指「傳奇」）。後來改爲《魔法公主》是因爲鈴木敏夫認爲這樣更有利於宣傳。

片頭背景的設計也展現出主角是阿席達卡，例如，在《風之谷》的開頭，標題背景展示的是描繪娜烏西卡傳說的掛毯。同樣地，在《魔法公主》中，片頭

背景則呈現了阿席達卡傳說。

《魔法公主》的片頭背景出現了一個「頭上長有多根角的獨眼怪物」的圖案，看起來像是用繩文風格呈現的黏土雕像。正如《風之谷》片頭背景描繪了娜烏西卡傳說一樣，這個黏土雕像表現的應該是阿席達卡傳說。

這一點需要一些解釋，所以讓我來詳細說明。

首先，阿席達卡所屬的蝦夷族被認為是繩文人的後裔。在他的房間裡可以看到繩文土器，族裡的長老「神婆」坐在石製神像前，這些都顯示出他們的生活和信仰方式，與以稻作文化和佛教世界觀為基礎的彌生人完全不同，是更為原始的。片頭背景中的繩文風格黏土雕像所描繪的傳說，可能出自蝦夷族。

此外，獨眼與製鐵有密切關係。獨眼怪物是自古以來出現在山中的妖怪，正如以《遠野物語》聞名的民俗學者柳田國男所指出的，它與山神有關。還有一種說法認為，這與在高溫火爐前長時間用單眼工作的製鐵工人單眼失明有關。在達達拉城工作的都是山中的人，因此這種解釋相當具有說服力。由此可以得出

「獨眼怪物代表達達拉城」，這一聯想是合理的。

最後，頭上長有多根角的怪物，自然可以解釋為山獸神的象徵。

綜合這些觀點，我認為黏土雕像是後人所描繪的阿席達卡傳說。阿席達卡是一名繩文人，他抱著山獸神的頭顱，並在《魔法公主》故事結束後住在達達拉城，黏土雕像上的圖畫應該就是阿席達卡。

在《風之谷》的片頭背景之後，首先登場的是娜烏西卡，同樣地，在《魔法公主》片頭背景之後，第一個場景是在森林中騎著亞克路的阿席達卡。

整個故事是從阿席達卡的視角展開的，儘管《魔法公主》的標題可能讓人有些困惑，但主角顯然是阿席達卡。

## 超越《風之谷》的現實感層次

換句話說，《風之谷》和《魔法公主》的最大區別在於，主角不是娜烏西卡（即《魔法公主》中的小桑），而是猶巴，也就是《魔法公主》中的阿席達卡。

《風之谷》是一部純粹的高度奇幻作品，儘管《魔法公主》也包含了許多奇幻元素，但其背景卻是基於日本的歷史。宮崎駿在這部作品中特意減少了他擅長的奇幻描寫。

同樣的，主角也從他最擅長的活潑少女，轉變為一個試圖與那位女性建立心靈聯繫的男主角。

由於刻意封印了他擅長的拿手好戲，《魔法公主》成為了一部比《風之谷》更具現實感的作品。此外，作品中多次出現莫娜和疙瘩和尚，這種無法套用於《風之谷》的第三勢力，使得《魔法公主》在哲學層面上也比《風之谷》更加深刻。這也難怪這部作品常被稱為宮崎駿的集大成之作。對我來說，唯一的遺憾是沒能看到宮崎駿特有的飛行場景……。

然而，問題是宮崎駿為何要挑戰《風之谷》呢？

總而言之，《魔法公主》看起來像是對《風之谷》的一次成功復仇之作。

# 😠 從風之谷到達達拉城的十三年旅程

堪稱是一部成功之作。

作品，這部以環境問題為主題的電影得到極高評價，至今仍是宮崎駿的代表作，

在《魔女宅急便》大獲成功之前，《風之谷》可以說是宮崎駿唯一的暢銷

畑勳的訪談內容。

マンアルバム　風の谷のナウシカ（暫譯：浪漫影集　風之谷）》中可以看到高

然而，對《風之谷》提出批評的正是高畑勳。從電影上映時出版的雜誌書《口

個人對這部電影的評價只有三十分。

「嗯，作為製作人，我當然是非常滿意的。但是作為宮崎先生的朋友，我

（中略）

如同我擔任製作人，在製作發表會上所說的那樣，我希望『這部電影能夠從巨大工業文明崩潰後一千年的未來，來反映現代』。然而，電影未必能按照這種方式來呈現。（中略）我感到遺憾的是，電影未能更強烈地表現出『希望反映現代』這一部分。」[27]

宮崎駿以高畑勳這位師父、朋友兼對手的批評為契機，在電影版《風之谷》上映後的十年中經歷各種艱辛，最終完成了漫畫版《風之谷》。他當時一定充滿不甘。不同於電影版的明快結局，漫畫版《風之谷》出現了眾多不同的勢力。這部作品探討了文明和自然的批判，並將善惡與價值觀融為一體，呈現了一個複雜的故事。

此外，這種混沌正是現代社會的寫照。宮崎駿完成《風之谷》這部作品，毫不逃避冒險奇幻或是勸善懲惡的題材，應該是希望獲得高畑勳的認可吧。

27 德木吉春等編著，《浪漫影集　風之谷》，德間書店。

他與黑澤明的對談是在一九九三年，而漫畫版《風之谷》完結於一九九四年，這兩個事件似乎成為了《魔法公主》誕生的契機。高畑勳指出宮崎駿無法透過另一個時代來描繪現代，於是這次宮崎駿選擇了以過去而非未來為背景。在此過程中，宮崎駿表現了他在漫畫版《風之谷》中獲得的哲學：適應現代情勢的正義與邪惡，以及反自然與半文明的融合。

為了展示他的決心與成長，他在《魔法公主》中準備了與《風之谷》相似卻又不同的元素。

——距離《風之谷》已有十三年。

這句話出自《魔法公主》的宣傳文案，短短幾個字，卻蘊含著深刻的意義。

# 第7章
# 吉卜力工作室與
# 銀河鐵道之夜
# ——《神隱少女》

2001 年　《神隱少女》

千尋與她的父母誤入一個神明與妖怪們前來療癒疲憊身心
的溫泉小鎮。在這個拒絕人類的小鎮上，她被奪走了原本
的名字，同時被賦予了新的名字「千」，並且被迫成為一
家巨大澡堂的打雜工。後來因為幫助受傷的少年白龍，以
及為了要解救被變成豬的父母，讓原本膽小的千尋在這段
奇異的體驗中逐漸成長。

# 無法理解故事內容卻又覺得有趣的原因

宮崎駿連續創造了《魔女宅急便》、《紅豬》、《魔法公主》等熱門作品。

隨後，他在二○○一年打造了吉卜力史上最賣座的作品，那就是《神隱少女》。

《神隱少女》的票房收入，包括近年重新上映的收入，共達到三百一十六億八千萬日圓。在二○二○年《鬼滅之刃劇場版 無限列車篇》上映之前，這部電影在日本歷代票房收入排行榜上稱霸了近二十年，是具有重要歷史意義的暢銷之作。

作為吉卜力史上最受歡迎的作品，《神隱少女》和《紅豬》一樣，充滿了宮崎駿的私小說元素。這點在後面我會詳細解釋，在這部作品中，宮崎駿實現了自己一直想做的事情，並將自己周遭的環境完全融入其中，可以說這是一部由宮崎駿為自己創作的宮崎駿電影。

坦白說，在吉卜力的作品中，我並不是特別喜歡《神隱少女》。宮崎駿是導演而非編劇，而且我對故事結構的失敗較為寬容，然而，《神隱少女》中仍有許多謎團和矛盾讓人難以忽視。

不過，吉卜力在二〇一六年為了宣傳《紅烏龜：小島物語》所舉辦的人氣投票活動「吉卜力工作室動畫總票選」中，《神隱少女》獲得了最高的票數。果然，票房收入超過三百億日圓並非浪得虛名，這部作品至今仍然廣受歡迎。

仔細想想，《神隱少女》對我來說，可能更準確的說法是「雖然不是我喜歡的類型，但很有趣」。宮崎駿將他想做的事情、想要實現的目標，以散文般的方式融入其中，使《神隱少女》整體充滿了謎團。正因為有這些複雜的元素，這部作品顯得更具深度，成為一部值得分析和研究的作品，這點是毋庸置疑的。

那麼，宮崎駿在《神隱少女》中究竟想要描繪什麼？這部作品又帶來了哪些謎團？接下來，讓我來解開這些謎題吧。

# 油屋即是保可洛公司，也就是吉卜力工作室

首先，提到《神隱少女》時，我要談談一個在評論家之間已成為共同論調的觀點，即從影片上映初期就傳聞已久且知名的普遍說法。

這個說法指出「湯婆婆經營的油屋，其實是一家風化場所，女子在浴場裡接待客人」。

然而，我認為這個共同論調基本上是不成立的。因為宮崎駿本人完全不是這麼說的。

在此要引用影片上映前發售的雜誌書《千と千尋の神隱し　千尋の大冒險（暫譯：神隱少女　千尋的大冒險）》中的宮崎駿訪談內容。

他對工作人員的解釋是，假設你是十歲左右的孩子，或者是剛高中畢業十七、十八歲的孩子，突然必須在吉卜力工作。在吉卜力這個地方，我常形容它是一間「狹窄的工作室」，但內部卻像電影中的湯屋一樣複雜。製作人鈴木敏夫會大聲嚷嚷，我也會大聲喊著「你在做什麼美夢啊？」它是這樣的一個工作環

境。於是當我認真思考，若有一個孩子不得不在這種環境工作，他會遭遇什麼樣的情況呢？這個故事就是由此誕生的。[28]

這段發言相當有趣。換句話說，宮崎駿的意圖並非描繪風化場所，而是以吉卜力工作室作為故事的舞台。在這樣的思考過程中，產生了「油屋」這個設定。

確實，如果將油屋視為吉卜力工作室，就能理解油屋裡大多數是女性在工作的情節。因為在動畫的製作現場，長久以來就有很多女性工作人員，吉卜力工作室也不例外。

這也是為什麼《紅豬》和《神隱少女》被認為是近似私小說作品的原因。例如，在《紅豬》中，有一個令人印象深刻的場景，是保可洛公司裡的女性修理波魯克的飛行艇，這一場景實際上也反映了當時吉卜力製作現場的情況。

鈴木敏夫在《天才的思考：高畑勳與宮崎駿》一書中回顧《紅豬》時，如此描述：

28　才谷遼編著，《神隱少女　千尋的大冒險》，Fusion Product。

替波魯克修理飛行艇的保可洛公司，員工包括菲兒在內都是女性。那一幕根本就是我們在吉卜力工作室工作的投影。

在《紅豬》的這一個場景中，宮崎駿採用了只有自己人才會明白的表現手法，這次則是試著在整部電影中實現這種風格。這大概就是《神隱少女》的起點吧。

一般認為，神明光臨油屋並由女性員工接待來消除疲勞的描寫，使油屋具有風化場所的性質。然而實際上，這是一種隱喻表現。它描繪的是「觀眾在疲憊的日常生活中尋求興奮和感動，因此前來觀賞吉卜力動畫」的情景。

## 湯婆婆的範本是鈴木敏夫

看到這裡應該就明白了，經營油屋的湯婆婆，其實象徵著「大聲嚷嚷」的製作人。宮崎駿在他的訪談集《風の帰る場所（暫譯：風之歸處）》中如此描述：

湯婆婆應該有她自己的故事，或者說是成年人的生活。製作人啊，雖然我不知道他們晚上都在做什麼，但他們總是出門做些什麼，好像在做一些很困難的工作，然後筋疲力盡地回來（笑）。

那麼，宮崎駿透過湯婆婆想要描繪的製作人形象究竟是什麼呢？應該不僅僅是他在訪談中透露的，對鈴木敏夫繁忙生活的同情吧。[30]

我認為當時大家或許對逐漸變得拜金主義的鈴木敏夫也產生了批判意識。

因為在一九九九年製作《神隱少女》的期間，高畑勳執導的《隔壁的山田君》上映了，但這部作品對吉卜力工作室來說，卻是久違的票房大失敗。

因此，吉卜力工作室的經營狀況惡化。當然，製作人鈴木敏夫拼命想著「下一部一定要成功！」，這應該也對正在構思下一部作品的宮崎駿產生了很大的影響。畢竟在《魔法公主》大獲成功之後，他們不容許再次失敗。

29 《天才的思考：高畑勳與宮崎駿》，文春新書。

30 宮崎駿，《風之歸處》，文春吉卜力文庫。

然而，宮崎駿對賺錢或票房成功完全沒有興趣。從他的角度來看，越來越重視商業觀點的鈴木敏夫，自然開始顯得像個反派角色。

換句話說，宮崎駿可能想傳達這樣的訊息：

「顧客就是神明，而我們就是按照湯婆婆的指示，不斷創作取悅這些神明的有趣動畫。這就是我們的工作！在這些腳踏實地的工作人員中，有些人可能就像千尋被奪走名字那樣，甚至連名字都不會出現在片尾謝幕表上。我們的工作，不就正如這個油屋一樣嗎！」

製作人是拜金主義者，作為領導者在員工面前呈現的樣子，與他在外界表現的模樣截然不同。有趣的是，彷彿與這二事實相呼應一樣，出現了另一個類似湯婆婆的角色——錢婆婆。錢婆婆為什麼名字裡有「錢」這個字？實際上，這正是暗示製作人的拜金主義的收尾之舉。

## 《銀河鐵道之夜》與《神隱少女》

儘管宮崎駿聲稱這是受製作人指使所做，但他的自由演出並不限於「油屋」即吉卜力工作室」的設定。故事在前半部分以油屋為主線，但在後半部分卻莫名其妙地展開了一段電車旅行。

宮崎駿在另一個訪談（《ジブリの森とポニョの海（暫譯：吉卜力之森與波妞之海）》）中如此表示：

有一個千尋搭電車的場景對吧。為什麼我想讓她搭電車呢？因為我想要加入她在電車上睡著的場景。（中略）那是我對《銀河鐵道之夜》的想像。我非常想加入這個場景，但在描繪故事時，無論如何都無法融入這個畫面。（中略）結果，我把最想做的場景刪掉了。這原本是為了加入那個場景而設計的段落，但最終還是無法實現。[31]

31 志田英邦等，《吉卜力之森與波妞之海》，角川書店。

如同這段內容所說，海原電鐵的場景確實有意識地參考了《銀河鐵道之夜》。然而，宮崎駿想描繪的電車內的場景並未出現在完成的電影中。正如他所說，這段情節無法完美地融入整部電影。儘管如此，由於保留了電車的片段，導致整體脈絡顯得不連貫。究竟該說宮崎駿是嚴謹還是隨意呢？

事實上，從結構上來看，《銀河鐵道之夜》與《神隱少女》之間的確有許多共通點，這讓人不禁覺得宮崎駿一開始在構思《神隱少女》時，腦海中或許已經有了《銀河鐵道之夜》的影子。

《銀河鐵道之夜》的故事本身就很難懂，在此我試著以我的方式來彙整。

生活貧困且孤獨的少年喬凡尼，因為出海捕魚未歸的父親而被同學嘲笑。由於白天和夜晚都在工作，他無心學習和玩耍，像幽靈一樣渾渾噩噩地度日。在某個七夕的夜晚，他和好友卡帕涅拉一起搭上了銀河鐵道列車，展開了一段旅程。在旅途中，他們遇見了各式各樣的人，並逐漸領悟到生命的意義。最終，卡帕涅拉消失了，而喬凡尼醒來後，得知卡帕涅拉為了救同學扎內利而犧牲了自

己的生命。同時，他也得知父親即將歸來，這讓他對生活再次充滿了勇氣。

《銀河鐵道之夜》大致上是這樣的故事，與《神隱少女》非常相似。在《神隱少女》的開頭，千尋處於渾渾噩噩、缺乏欲望和活力的狀態，隨後她誤入了一個奇異的世界。在這個過程中，為了拯救白龍，她逐漸展現出積極行動，最終成長為一個勇敢的人。

宮崎駿究竟是有意還是無意，表面上不容易看出來。然而，最終他在《神隱少女》中融入了《銀河鐵道之夜》的元素，這為我們提供了一種隱喻的解讀。

因此，可以說千尋正是喬凡尼的化身。

### 🌑 《銀河鐵道之夜》與〈那天的河邊〉

在此將介紹〈那天的河邊〉這首虛幻音樂的歌詞。這首歌原本應該是《神隱少女》的主題曲，但最終被〈永遠同在〉所取代。作詞者是宮崎駿。

從陽光照射的後院穿過那扇被遺忘的木門

沿著矮樹籬笆投下影子的道路前行

從那邊跑來的那個小孩

全身濕漉漉地哭泣著與我擦肩而過

沿著沙坑的足跡繼續往前走

一直走到如今已被埋沒的河邊

在垃圾之間的水草搖曳著

我在那條小河邊遇見了你

我的鞋子慢慢地漂走

被捲進小漩渦裡消失無蹤

覆蓋在我心上的塵埃消散

遮蓋住雙眼的烏雲消失了

雙手碰觸到空氣

雙腳承受著地面的反彈力

我為了某人而活著

某人為了我而活著

那天我去了那條河

我去了那條屬於你的河 [32]

白龍是琥珀川的河神。千尋和他都已經忘記在千尋還小的時候，白龍曾在河裡救過即將溺水的千尋。這段經歷最後在故事結尾揭曉。〈那天的河邊〉的歌詞正是詮釋了他們之間的這段回憶。

這個故事也與《銀河鐵道之夜》有關。

《銀河鐵道之夜》的故事也是從那天的河邊溺水事故開始。如同白龍救了

32
渡邊季子編著，《ロマンアルバム 千と千尋（暫譯：浪漫影集 神隱少女》，德間書店。

## 卡帕涅拉與白龍之死

在《銀河鐵道之夜》中，拯救了扎內利的卡帕涅拉，最終犧牲了自己的生命，那麼白龍呢？

白龍的死亡似乎未曾描寫出來……

根據我自己的合理推測，我提出白龍其實是千尋已故的哥哥這個說法。

首先，為什麼連自己名字都不記得的白龍，卻從小就認識千尋？這是因為白龍就是千尋已故的哥哥。

在那天的河邊，千尋並不是讓鞋子漂走，而是自己不慎掉進了河裡。哥哥白龍為了救千尋，往河邊伸手去拉她。但遺憾的是，白龍成功救起了千尋，自己卻被河水沖走，最終犧牲生命，這就是白龍死亡的真相。正因為他願意為了拯救

千尋一樣，卡帕涅拉也救了札內利。隨後，卡帕涅拉引導了喬凡尼，而白龍則引導了千尋。這樣的安排，使得白龍恰好對應著卡帕涅拉的角色。

他人而犧牲自己的生命，才得以成為琥珀川的河神。

若將白龍的真實身分視為「千尋已故的哥哥」，那麼其他許多謎團也會因此解開。

例如，父母之謎。千尋的母親對她總是莫名地冷淡。當穿過隧道誤入奇異世界，行走在危險的岩石地帶時，母親只會催促千尋，自己卻抱著父親不放，似乎顯得有些冷漠。

這種態度背後的原因是什麼呢？這是因為她內心深處還存在著一個為千尋而犧牲的長子。當然，母親理智上明白長子白龍的死並不是千尋的錯，但在潛意識裡，她對千尋總是有些冷淡……。

在故事中，白龍成為「琥珀川的河神」。然而，如果白龍真的是神明，那麼在他首次出現時，千尋應該是看不到他的。

因為依照《神隱少女》的故事設定，神明基本上只在夜晚現身，而且是人類看不見的存在，因為祂們只有在夜晚才會出現在酒館或油屋等熱鬧場所。

換句話說，白龍並非一個完全的神明，更準確地說，他正處於成為琥珀川

河神的過渡階段。

既然他正處於這種過渡階段，那就意味著白龍以前並非神明。他原本是人類，但在死後開始成為神明，這樣的解釋就可以說得通了。

## 🐷 宮崎駿不斷提及的「生存」主題

到此為止仔細思考的話，可以看出《銀河鐵道之夜》與《神隱少女》之間的共同主題逐漸浮現，即「我因為某人的幫助而活著，我也要為了某人而活」。

在《銀河鐵道之夜》中，卡帕涅拉的死亡讓喬凡尼重新找回了生活的動力。另一方面，在《神隱少女》中，白龍的犧牲則讓千尋得以繼續生存。這些故事背後的主題在〈那天的河邊〉的歌詞中呈現出來，即「我為了某人而活著；某人為了我而活著」。

順帶一提，這個「活下去」的主題，同時也貫穿於《風之谷》、《魔法公主》和《風起》，是宮崎駿作品的重要主題之一。

或許，《神隱少女》可以視為宮崎駿探討「感恩」的一個故事。電影中展現了吉卜力工作室的運作，還描繪了人們透過他人得以存活下去的情況。宮崎駿能夠實現以自我為中心的創作，全賴觀眾和工作室夥伴的支持。這種情感的表達，或許隱含在電影的某些場景之中吧。

# 🎞 沒有人知道的最後一幕

最後要談的是結局的場景。

實際上，《神隱少女》是一部結局奇特的電影。

在千尋與白龍告別，回到現實世界的感人結局之後，片尾謝幕表隨著主題曲，呈現出一幕幕美麗的景色。

不過，大家知道嗎？在片尾謝幕表的最後會出現一幅奇怪的畫。隨著電影「劇終」兩字出現的同時，一隻被濁流沖走的鞋子也會浮現在眼前。

然而，查看分鏡圖時會發現，原本的結局應該是另一個畫面。在這個分鏡

圖中，電影原本計劃以一張花束中的特寫卡片作為結尾，上面僅寫著「千尋要保重喔」這幾個字。

這個結尾與電影開頭場景的構圖完全相同，但與開頭場景不同的是，開頭的卡片上寫著「千尋要保重喔，我們再見吧！ 理砂」。然而，到了結尾的分鏡圖中，卻只有「千尋要保重喔」這幾個字。「我們再見吧！ 理砂」這段文字被刪除了。

起初我以為這可能只是個巧合，然而在分鏡圖中，這兩個部分被明確地區分開來。宮崎駿的電影向來注重細節，真的是直到最後一刻的演出都不能大意。

這個差異的意義在於，開頭場景的卡片發揮了朋友問候的作用，而結尾場景則變成了來自奇異世界的人物，如白龍與湯婆婆的道別。

因此，「理砂」這個名字被抹去了。當千尋最後走出隧道時，她已經完全遺忘在奇異世界的所有記憶，所以並不知道這些話語是誰送給她的。

再者，千尋再也無法與白龍或湯婆婆相會，因此「我們再見吧！」這句話也被刪除了，只留下了「千尋要保重喔」這句臨別贈言。

如果按照分鏡圖來結尾，這會是一個令人落淚的結局。電影的開場和結尾完美結合在一起，本來可以成為一部結構上非常美麗的作品。

然而，宮崎駿卻沒有選擇這樣的結尾方式。

我認為，他可能是在最後一刻想到了《銀河鐵道之夜》。他在結尾場景中加入了被濁流沖走的鞋子，或許是想向觀眾傳遞一個訊息：「別忘了，你是靠著某人的幫助才能活著的。」

# 第8章

# 戰爭會永遠持續下去
## ──《霍爾的移動城堡》

2004 年　《霍爾的移動城堡》

這是一個魔法與科學共存的世界。經營帽子店的蘇菲有一天在鎮上遇見了帥氣又充滿危險氛圍的魔法師霍爾，深深受他吸引。然而，當晚她卻被荒野女巫施下詛咒，變成了一個老太婆。隨後，蘇菲住進霍爾的移動城堡，開始在那裡打雜。隨著鄰國之間的戰爭日益加劇，霍爾也在戰鬥中受了傷。於是，蘇菲決定踏上拯救霍爾的魔法之旅。

# 在原作中未曾描述的「戰爭」

在《神隱少女》創下歷史性暢銷紀錄之後，宮崎駿接下來製作的作品是《霍爾的移動城堡》。這部電影在上映兩天內就吸引了一百一十萬人次觀看，成為當時日本電影史上開片票房最高的暢銷作品。

這部電影首先值得一提的是，雖然它與宮崎駿過往的作品同樣具有奇幻元素的基調，但它描繪了「戰爭」和「戰鬥」這樣的主題，並以與這些主題相關的角色及其家人為主線來刻劃故事。

《霍爾的移動城堡》改編自英國作家黛安娜·韋恩·瓊斯（Diana Wynne Jones）的奇幻小說《魔法師霍爾與火之惡魔（Howl's Moving Castle）》，雖然在設定和故事情節上大部分沿續了原作的精髓，但原作中幾乎沒有涉及戰爭。

究竟，宮崎駿為何在《霍爾的移動城堡》中增加這個原作未有的戰爭主題呢？

# 伊拉克戰爭與奧斯卡金像獎

宮崎駿真正的想法可以透過他接受國外媒體《新聞週刊》的採訪找到。他在回顧《神隱少女》獲得奧斯卡金像獎最佳動畫長片獎時表示：

「當時美國剛剛發動伊拉克戰爭，這讓我感到非常憤怒。因此，我對於獲獎也感到有些猶豫。同時，我們剛開始製作《霍爾的移動城堡》，這部作品受到了伊拉克戰爭的強烈影響。」[33]

讓我來整理一下時間順序。

《神隱少女》於二〇〇一年在日本上映，在美國則是二〇〇二年上映。在隔年，也就是二〇〇三年三月二十三日榮獲奧斯卡金像獎最佳動畫長片獎。而伊拉克戰爭則於頒獎典禮三天前的三月二十日爆發，美國以伊拉克擁有大規模毀滅性武器為由發動侵略。

33 〈「前向きな悲観論者」の本音（暫譯：「積極的悲觀論者」的真心話）〉（《新聞週刊》日語版》二〇〇五年六月二十九日發行），阪急 Communications。

再往前追溯到二〇〇一年九月十一日，美國發生了劫機客機撞向世界貿易中心大樓的恐怖襲擊事件，即所謂的九一一事件，這也成為導致伊拉克戰爭的背景原因之一，並加深了美國人對中東地區的敵視。順帶一提，九一一事件直接引發了與伊拉克同屬中東地區的阿富汗戰爭，該戰爭一直持續到二〇二一年。

日本對於俄羅斯入侵烏克蘭的行為感到震驚，但若稍微關注中東地區，就會發現二十一世紀的人類一直在戰爭之中。

至於伊拉克戰爭，從開戰之初就有許多人對美國開戰的理由提出質疑。實際上，入侵後的調查並未發現所謂的大規模毀滅性武器，反而導致伊拉克局勢陷入泥沼。更有黑暗傳言指出美國決定開戰的背後是為了爭奪石油利益。

仔細思考一下，美國自建國以來，一直在海外發動戰爭。與中東局勢泥沼化相似，越南戰爭也是美國的一個汙點。與高畑勳一樣有著共產思想的宮崎駿，對越南戰爭也一定感到十分痛心，他也是一位反戰思想家。

此外，他不想被美國那種以正義之名反覆發動可疑戰爭的國家所評價。這種想法反映在剛才提到的發言中。實際上，宮崎駿缺席了頒獎典禮。在同一屆獲

得最佳長篇紀錄片獎的《科倫拜校園事件（Bowling for Columbine）》的導演麥可·摩爾（Michael Moore）甚至在典禮現場批評了當時的布希政府。

《神隱少女》在二〇〇三年獲得奧斯卡獎時，正值二〇〇四年上映的《霍爾的移動城堡》的製作關鍵時期。原作是一部純粹的奇幻小說，然而，在宮崎駿反映社會現狀的影響下，這部作品轉變成了一部描繪愚蠢戰爭的主題性電影。

## 🌀 充斥愛國主義的國家

那麼，蘇菲和霍爾所生活的世界是怎麼樣的時代背景呢？首先要注意的是，開頭蘇菲離開帽子店，準備前往妹妹店鋪的場景。

在這個場景中，她走出店門抬頭望向天空。只見國旗飄揚，飛行器在天空飛行。隨著雄壯的音樂響起，民眾揮舞旗幟為軍人加油打氣，而路上也飄落著無數花瓣。

這一連串場景展現了普通市民強烈的「愛國心」，這種情景酷似第一次世

界大戰時期的歐洲各國。

第一次世界大戰前後，歐洲各國原本由貴族或王室統治的國家，因為接連爆發的市民革命而解體，進入了民主化迅速推進的時期。歷史的主角從王室和貴族轉向民眾。這是將民族或地域視為身分認同的國家觀念及民族觀念，蔓延到整個歐洲的狂熱時代，並延續至今。

在《霍爾的移動城堡》中的世界，民眾同樣也是熱烈地為即將奔赴戰場的軍人歡呼，展現出高度的愛國情懷。宮崎駿在電影開頭參考了第一次世界大戰前後的歐洲樣貌，透過這個設定，試圖諷刺現代戰爭。

實際上，這種瘋狂與興奮交織的景象，不僅僅存在於過去的歐洲，同樣也曾在日本發生。日本在第二次世界大戰毫不考慮後果地投入戰鬥，便是其中一個例子。然而，宮崎駿在那段戰爭結束時只有四歲，對於當時的記憶應該不夠清晰。

另一個狂熱的時代則是日本的高度經濟成長期。其象徵之一便是一九六四年的東京奧運。在這個盛事中，原本因為在第二次世界大戰中戰敗，內心覺得

「再也不想被國家欺騙！」的日本人，卻因為這場祭典突然轉變為「日本萬歲！」的立場，掀起了一股狂熱的浪潮。

當時二十三歲的宮崎駿剛進入東映動畫公司不久，正在黑暗中反覆摸索，尚未取得顯著的成功。當社會上的上班族生活隨著經濟成長日益改善時，他只是個與外界隔絕、薪資微薄的新人動畫師。對宮崎駿來說，東京奧運肯定只是一個與他無關、心裡覺得非常愚蠢的事件。

在電影中，蘇菲並沒有成為狂熱民眾的一份子，而是平靜地過著自己的生活。從這一點也可以看出，宮崎駿對於民眾一體化的戰爭和強烈愛國心，帶著一種保持距離的觀點。

## 塞拉耶佛事件與薔菁的詛咒

在《霍爾的移動城堡》中描繪的時代，被認為與第一次世界大戰前後的歐洲國家相似，其原因不僅一個。

特別是在《霍爾的移動城堡》中，也發生了類似於「塞拉耶佛事件」的事情。

塞拉耶佛事件是第一次世界大戰爆發的導火線，指的是奧匈帝國皇儲被一名塞爾維亞學生暗殺的事件。相對地，《霍爾的移動城堡》中發生的戰爭，則是由霍爾的老師，即魔女莎莉曼將鄰國王子變成蕪菁而引發的。換句話說，王子的變形成為了戰爭爆發的導火線，這個設定與塞拉耶佛事件是一致的。

為什麼莎莉曼會將鄰國王子變成蕪菁呢？這是因為鄰國王子實際上是一位強大的魔法師。

這個設定可以在《霍爾的移動城堡》結尾的場景中找到根據。當莎莉曼窺視水晶中映出的蘇菲等人時，已經變回人形的王子仍然騎在棍子上飛回自己的國家。

即使詛咒已經解除，王子也恢復

當時的報紙用插畫傳達了塞拉耶佛事件的情況

成人形，然而他仍然能夠飛行，這究竟是為什麼呢？這無疑是因為鄰國王子本身就是一位魔法師。

在霍爾所居住的國家，「鄰國王子可以使用魔法」顯然帶來了極大的威脅。

這是因為在這個國家中，「王室成員不能使用魔法」。

請回想一下蘇菲冒充霍爾的母親去見莎莉曼的情景。當時假扮國王的霍爾乘坐飛行器訪問皇宮，如果設定「國王是魔法師」，他應該無須依靠飛行器，而是直接使用魔法飛抵皇宮。再者，莎莉曼作為宮廷的魔法師能夠受到如此優待，正是因為魔法對於王室成員來說，是一種特殊的能力。

從鄰國的王室成員是魔法師這一點來推測，或許代表鄰國是一個自古就由魔法師建立，類似於「魔導帝國」的國家。因此，霍爾的國家為了削弱鄰國的戰力，將他們強大的魔法師兼未來的繼承人——王子，變成了蕪菁。

在霍爾的國家，由於王室成員沒有魔法能力，因此一直依靠「科學」力量來戰鬥。然而，僅靠科學無法對抗魔法，因此他們借助莎莉曼等魔法師的力量，建立了類似皇家魔法學校的機構，來培養霍爾這類優秀的魔法師。

# 魔法與科學的對立

鄰國主要以魔法來作戰，而霍爾的國家則主要以科學來作戰，這形成了一種「魔法與科學的代理戰爭」的局面。在電影中，這種魔法與科學的對立描寫隨處可見。

其中一個典型場景，可能就是荒野女巫和蘇菲去見莎莉曼的場景。

就像莎莉曼看到變老的荒野女巫時所說的：「我只是讓她恢復真實的年齡。」荒野女巫的實際年齡非常大，但她利用強大的魔法改變了外貌。

然而，莎莉曼準備的強烈燈光奪走了荒野女巫的魔力。這一場景象徵了「魔法與科學的對立」，因為荒野女巫原本擁有的強大魔力敗給了電燈這種科學技術的結晶。

此外，還有一幕是霍爾等人搬家後的新住所，遭受鄰國轟炸的場景，從這個地方也可以看出炸彈和轟炸機的技術顯著提升，顯示出科學正逐漸超越魔法的情況。

這是因為之前的炸彈只是簡單地掉下來並爆炸，但後來的炸彈引信進化為更新型的「發火型」。這種新型炸彈有著導火線般的結構，可以強制性引爆。

如果是以前的霍爾，應該能讓落下的炸彈變成未爆彈。然而，在中庭炸彈落下的場景中，他甚至和炸彈一起墜落，只能勉強地使其中一枚炸彈不爆炸。因為炸彈開發的技術進化，已經開始超越霍爾的魔法能力了。

從這些描述中可以討論許多有趣的事情。首先，如先前所述，這表現了魔法與科學之間的對立。《魔女宅急便》也可以解讀出類似的訊息，即魔女的價值正在逐漸衰退。單靠個人才能難以改變時代潮流，也無法阻止戰爭的發生。即使身為電影導演的我們呼籲反戰，現實中戰爭依舊無法消除。這些對立結構正是作品所描繪的要點。

另一種解讀方式是將魔法與科學的對立，視為新技術戰勝舊技術，這也反映了第一次世界大戰乃至現代戰爭的常態。

例如，在第一次世界大戰中，戰車、戰鬥機、毒氣、潛水艇等新技術不斷出現，改變了戰爭的形式。在接下來的第二次世界大戰中，更是見證了核武器的

使用。現今為人類帶來太空開發夢想的火箭技術，也源自第二次世界大戰。

## 🎬 從舞台美術來看 《霍爾的移動城堡》

這樣的戰爭描寫在《霍爾的移動城堡》的舞台美術中也有著精細的表現。

在《ジブリの立體建造物展（暫譯：吉卜力立體建築物展）》圖錄中，建築家藤森照信先生（東京大學名譽教授）對霍爾的城堡有以下的評論：

進入城堡內部後，裝潢果然是中世紀哥德風格。從宮崎先生的概念板上可以看到「內開門」的字樣。在歐洲，門是向內開的。這樣設計更容易防止外敵入侵，即使鎖被破壞，也可以在門後放置防盜棍或較重的家具來阻擋敵人進入。

在日本，為了更有效地利用內部空間，門通常是向外開的，但在為了防禦戰爭或敵人襲擊而建的城堡或宅邸中，門還是向內開的。

從這些言論可以看出，宮崎駿不僅在作品中融入炸彈和機械等元素，他還試圖從美術方面仔細描繪出歐洲風格的細節，使戰爭，特別是第一次世界大戰的

34

場景看起來更加真實可信。

在製作《霍爾的移動城堡》時，美術指導們曾前往法國阿爾薩斯地區進行取材，藤森先生也對這些取材成果做出評論，認為作品中的美術效果確實傳達出阿爾薩斯的風貌。

建築物是德國風格的半木式建築。在法國，通常會用木材來強調垂直線條，而在德國，木材則是以X形交錯排列，這是其特色。電影的舞台範本位於阿爾薩斯地區，該地區位於阿爾卑斯山麓，木材資源相對豐富，因此建築多為木造。

半木式建築指的是「半木造」之意，即建築的上半部分是木造，下半部分則是磚造或石造。此外，由於屋頂坡度較陡，可以看出此地位於阿爾卑斯山脈的北側，也就是降雪量較多的地區。阿爾薩斯地區位於德國和法國的邊境地帶，原本是德國裔阿爾薩斯人居住的德語文化圈。由於這一帶是富含鐵礦石和煤炭的工業地帶，因此成為法國和德國爭奪的目標。第二次世界大戰之後，這片土地成為法國

34 吉卜力編著，《吉卜力立體建築物展 圖錄〈復刻版〉》，TWO VIRGINS。

的領土，是一片具有複雜歷史背景的土地。[35]

阿爾薩斯地區的歷史與戰爭密不可分，正好適合作為描繪戰爭的《霍爾的移動城堡》的舞台。電影中因爭奪鐵礦石和煤炭而引發的戰爭，也對應了現代美國因爭奪石油而參與戰爭的情況。

# 霍爾的國家＝德意志帝國

故事內容與第一次世界大戰有關，背景設定在阿爾薩斯地區，並且描繪了利用新科學技術進行的戰爭。或許有人已經猜到，蘇菲等人所生活的國家，是指

半木式建築的房子

過去的德意志帝國。第一次世界大戰爆發時，阿爾薩斯地區正屬於德意志帝國的領土。

德意志帝國於一八七一年成立，對於科學技術的發展十分積極。具體實例包括，創立汽車產業的著名公司戴姆勒和賓士、發現結核菌和霍亂弧菌的羅伯・柯霍（Robert Koch），以及發現 X 射線的威廉・倫琴（Wilhelm Röntgen），這些事物與人都屬於那個時代。

在統一成為德意志帝國之前，德國一直難以作為一個國家統一。德國完成統一並成立德意志帝國，對當時的市民階級來說，是一個長久以來的夢想。如同《霍爾的移動城堡》中所描繪的那樣，這是一個市民，而非貴族支持軍人，渴望國家勝利的時代，愛國情懷十分強烈。

然而，這樣的德意志帝國在第一次大戰中戰敗，背負巨額賠款，國家陷入崩潰局面。實際上，這個「在第一次世界大戰中戰敗」的部分也與《霍爾的

《移動城堡》中的情節完全吻合。

在《霍爾的移動城堡》的結尾，莎莉曼說「讓我們結束這場愚蠢的戰爭吧」。

故事經過一番曲折後，突然迎來結局，這依然是宮崎駿作品中常見的故事結構缺陷。然而，此刻我們暫且不深入討論這一點。

在這個階段，莎莉曼看起來是希望透過與他國簽訂「和平條約」來結束戰爭。然而，事實上，這只是一份向鄰國承認「我們輸了」的投降條約。

電影中明確描繪了蘇菲等人的國土被大量炸彈轟炸，徹底變成一片焦土，而且幾乎失去了所有反擊的兵力和設備。

說起來，在電影開頭的港口場景，當時艦隊在歡呼聲中出航，而歸來時卻是殘破不堪，只剩下一艘勉強歸來的船隻。在這種情況下，包括莎莉曼在內的國家領導層，唯一能選擇的就是接受投降條約。

# 第二次世界大戰的開端

簽訂投降條約後，與鄰國的戰爭告一段落。在這個沒有爭端的和平世界中，蘇菲等人組成的模擬家庭過著幸福的生活……結局表面上看來是這樣，但事實並非如此。

在故事結尾，莎莉曼說出「讓我們結束這場愚蠢的戰爭吧」之後，畫面切換到一艘飛行船從雲間飛過。隨著鏡頭向上移動，可以看到霍爾的城堡正在空中飛行。這個場景並非描繪蘇菲等人後來的平靜生活，而是暗示戰爭的時代再次來臨。

這個證據在於這個場景的分鏡圖中，上面寫著「儘管如此，戰爭也不會馬上結束」。

另外，月刊《Cyzo》曾刊載鈴木敏夫在電影上映時的訪談，進一步佐證了這一點。

你怎麼看待最後的場景？飛行船正在飛行，對吧？對宮崎駿而言，這意味著新的戰爭又開始了。而那艘飛行船並不是返回，而是再次前往戰場。

即使戰敗，仍然選擇再次發動戰爭。這種情節恰好與第一次世界大戰中戰敗的德意志帝國完全相同。

在第一次世界大戰中戰敗的德意志帝國，由於凡爾賽條約必須支付巨額賠款。此後，它轉型為民主國家。然而不久後，這個國家選出了那位著名的阿道夫‧希特勒（Adolf Hitler）作為領導人。

在希特勒的獨裁統治下，士氣高昂的德國再次入侵波蘭，發動了第二次世界大戰。在霍爾的國家所發生的事情，與德國在兩次世界大戰中的經歷幾乎如出一轍。可以說《霍爾的移動城堡》描繪的正是整個德國的寫照。

宮崎駿以類似德意志帝國的虛構世界為背景，描繪了第一次世界大戰的場景，並在故事結尾暗示了第二次世界大戰的可能性。將這一點與《霍爾的移動城堡》受到伊拉克戰爭的影響聯繫起來思考，就會發現伊拉克戰爭雖然已經結束，但下一場戰爭又將發生。令人悲傷的是，直到今日戰爭仍未終結。或許宮崎駿想

36

要描繪的是戰爭的愚昧無知吧。

在之前的採訪中，鈴木敏夫也如此說道：

當今現實世界的戰爭情況如何呢？各種戰爭在某一天突然開始，又突然結束。然後很快又重新開始。

（中略）

對於現實中的戰爭，我們也常常搞不清楚情況。特別是中東問題，其根源更是難以理解。我認為，這部電影試圖展現普通人平常的真實感受，如果將它直接呈現在電影中，可能就會成為這樣的結果。

莎莉曼突然宣布戰爭結束，並且出現了唐突的飛行船畫面。[37] 這樣的結局既沒有起承轉合，也缺乏故事的整合性，這似乎表現出戰爭在人們不知不覺中開始

36　〈ジブリ鈴木敏夫に物申す！「ハウルはヒーロー失格では？」〉（暫譯：對吉卜力的鈴木敏夫提出抗議！「霍爾喪失英雄資格？」）（《Cyzo》二〇〇五年二月號），INFOBAHN。

37　〈對吉卜力的鈴木敏夫提出抗議！「霍爾喪失英雄資格？」〉（《Cyzo》二〇〇五年二月號），INFOBAHN。

又結束，而人們無法阻止這種戰爭的荒謬。

# 《天空之城》與《霍爾的移動城堡》的對立

那麼，我已經以戰爭為主題解讀到了最後一幕，最後將解釋《霍爾的移動城堡》的結尾，在宮崎駿作品史上有何意義，並以此作為本章的結束。

首先，請注意觀察那座在空中飛行的城堡，降落到地面的門已經完全消失了。這是否表明蘇菲和霍爾等人「再也不會回到地面」的想法呢？

有趣的是，這個結尾與《天空之城》形成了鮮明的對比。

在《天空之城》中，拉普達人為了避開地面的醜陋鬥爭，不受他人干涉，而在天空中建立了自己的據點。

然而，正如希達所說的「離開土地就無法生存」，拉普達人被一種無法解釋的瘟疫侵襲，最終被迫回到地面。故事結尾，曾經憧憬天空的巴魯和利用飛行石而擁有天空的希達，最終都回到了地面。

換句話說，《天空之城》和《霍爾的移動城堡》有著截然相反的結局。

《天空之城》傳遞了人類應該腳踏實地生活在地面，也就是「社會」中的訊息。然而，十八年後，宮崎駿卻在《霍爾的移動城堡》中提出了完全相反的主題：從社會中脫離出來生活也無妨。

或許在《霍爾的移動城堡》中，重力被描繪成衰老的象徵。因此，蘇菲變老後，身體變得沉重，走路困難；而被迫暴露在她不喜歡的陽光下，失去魔力的荒野女巫則無法爬上樓梯。在這部作品中，人們的衰老和重力的增加總是被一起描述。

從這個角度來看，最後逃離重力飛向天空的場景，可以視為從社會規範和不可抗拒的衰老中解脫出來，達到終極幸福的結局。宮崎駿或許是想拋開他在《天空之城》時期感受到的社會責任，想要呼喊「我已經老了，時日無多，今後就讓我自由地生活吧。」

宮崎駿在相同的結局場景中，一方面向世人傳達人類的愚蠢，另一方面則

為了自我激勵，描繪了老年生活的自由。儘管故事依舊有些漏洞，但在霍爾和蘇菲的愛情故事這個主流設定中，他多層次地融入了自己想要表達的內容，顯示出身為作家的實力。

 第9章

珂藍曼瑪蓮的
真實身分
——《崖上的波妞》

2008 年　《崖上的波妞》

波妞是海洋女神珂藍曼瑪蓮與前人類父親藤本所生的魚之
子。她離家出走後，愛上了幫助她的人類少年宗介。宗介
的父親是一名船員，經常不在家。他和母親理莎像朋友一
樣一起生活。與此同時，曾經被帶回海裡的波妞再次回到
宗介身邊。波妞的行動打破了世界的平衡，引發了大騷動。
在這之後，兩人的戀情將會如何發展呢？

# 畫水天才的苦惱與決心

在《崖上的波妞》中，我最喜歡的場景是波妞在海上奔跑到宗介身邊的那一幕。這段場景之所以出色，是因為她的腳只微微地陷入水中。一般的動畫師如果不仔細描繪，是無法達到這種效果的。他們可能會讓腳直接踩在水面上。然而，波妞的奔跑卻不是如此，她的腳只是稍微陷入水中，顯得非常真實。

在《魔法公主》中也有一個類似的場景，當山獸神在水面上行走時，也描繪了腳後跟微微陷入水中的細節，營造出真實感和神祕感。

早在《風之谷》之前，宮崎駿就在電視連續劇系列《未來少年柯南》中描繪了被海洋淹沒的末日世界，他的技巧成為業界描繪海洋時的典範。此外，《神隱少女》也可以看作是以水為主題的電影，無論是澡堂、海原電鐵，還是河流，都貫徹了水的元素。

由此可見，直到《崖上的波妞》，水一直都是宮崎駿不斷精進表現的拿手項目。其中還包括在高畑勳導演指導下完成的電影《熊貓家族：雨中的馬戲

團》，其中描繪了被水吞沒的日常世界，這與《崖上的波妞》的場景非常相似。

雖然在《魯邦三世：卡里奧斯特羅城》中，被吞沒的並不是日常世界，但也同樣存在遺跡被水淹沒的場景。

宮崎駿在製作《崖上的波妞》時，選擇重新以全手繪的方式來表現水的效果，而且是在CG技術全盛的時代，我推測這背後可能是受到《海底總動員》的影響。

宮崎駿在訪談中也提到，《崖上的波妞》整部電影手繪的原因，是來自他對《霍爾的移動城堡》的反思。宮崎駿是一位天才動畫師，他能夠以手繪方式生動展現人們在畫面中難以表現的動態。然而，在製作《霍爾的移動城堡》時，由於工作量過大，他竟然不得不依賴CG技術來製作城堡這個關鍵部分。

在宮崎駿忙於製作《霍爾的移動城堡》的二〇〇三年，《海底總動員》上映了。這部電影由視宮崎駿為老師，並受其寵愛的約翰·拉薩特（John Lasseter）率領的皮克斯團隊製作，利用皮克斯最新的CG技術，精美地描繪了魚類所居住的海洋世界。

總之，正當宮崎駿自願放棄手繪動畫所帶來的「動態」樂趣時，皮克斯卻用了宮崎駿也使用但又憎恨的 CG 技術，真實且美麗地描繪出他原本擅長的水的效果。

感到懊悔的宮崎駿決心重新正面挑戰水的表現。正因如此，《崖上的波妞》是一部強調表現的電影。雖然作為動畫來說令人非常感動，但故事也比以往出現更多漏洞。

因此，雖然無法深入探討故事的深度，但取而代之的是，這部電影充滿了宮崎駿的想像力。

例如，針對波妞的母親，即藤本的妻子──海洋之母珂藍曼瑪蓮的描繪，我認為這是宮崎駿隨心所欲地把自己想畫的東西全部塞進去的經典例子。本章將探討這個角色的真實身分。

# 米雷帶來的震撼

我對珂藍曼瑪蓮會如此執著，是因為這個角色所蘊含的創作動機與《海底總動員》截然不同。

起因是宮崎駿對飛機和飛機小說的熱愛，這一點在《紅豬》的章節中也曾提及。

羅伯特・韋斯托爾（Robert Westall）是一位英國作家，他撰寫了以空軍為背景的兒童小說《ブラッカムの爆撃機（暫譯：Blackham 的轟炸機）》。宮崎駿作為韋斯托爾作品的愛好者，積極推動這部在日本已絕版的作品重新出版。他擔任編輯，親自前往故事的舞台進行取材，更將當時繪製的原創漫畫〈タインマスへの旅（暫譯：前往泰恩茅斯之旅）〉收錄其中，最終使得《Blackham 轟炸機》於二〇〇六年十月由岩波書店重新出版。

在〈前往泰恩茅斯之旅〉的取材旅行中，宮崎駿於同年二月前往英國。這也是在二〇〇四年《霍爾的移動城堡》上映結束後，他為下一部作品做準備的期間。除了與韋斯托爾相關的取材工作之外，宮崎駿還特意造訪了泰特不列顛美術館。

據相關人士透露，宮崎駿此行的其中一個目的，似乎是追尋夏目漱石曾在英國留學的足跡。泰特不列顛美術館收藏的米雷作品《奧菲莉亞》曾在夏目漱石的小說《草枕》中出現過，是夏目漱石深受感動的作品。

宮崎駿看到《奧菲莉亞》時，也和夏目漱石一樣深受感動。在 NHK 節目《Professional 專業高手》中，宮崎駿在接受《崖上的波妞》製作現場的採訪時表示：

「我發現我們只是在拙劣地模仿他們所做的一切。啊，我們的動畫如果繼續朝著現在這個方向發展，恐怕是行不通。我感覺自己已經無路可走了。」[38]

米雷屬於前拉斐爾派，這個派系以極其細緻的畫風聞名，而《奧菲莉亞》也

不例外。這幅畫作的題材來自莎士比亞的《哈姆雷特》中的公主之死，描繪了奧菲莉亞公主掉入河中，一邊唱歌一邊順流而下的悲傷場景。

米雷不僅將即將死去的公主刻劃得美麗而生動，同時在背景中也精細地描繪了英國鄉村的自然景色。

那麼，為什麼宮崎駿會在《崖上的波妞》的製作現場，提到他被米雷的作品深深震撼呢？在我聽來，他是在表達這樣的意思：「《神隱少女》和《霍爾的移動城堡》都不夠好。為了使畫面更加精緻，我們痛苦地引入了CG技術，但這是錯誤的。我們必須再次回到手繪時代，回到手繪方式，向米雷等前輩挑戰。」

話說回來，大家有沒有注意到《奧菲莉亞》的構圖和某些畫面很相似呢？

《Blackham的轟炸機》（岩波書店）

38 「西岡事務局長の週刊「挿絵展」vol.33 ぼくの妄想史【壱】ウォーターハウスから始まる（暫譯：《西岡事務局長的週刊「插畫展」vol.33 我的妄想史【壹】從Work House 開始》）（三鷹之森吉卜力美術館，http://www.ghibli-museum.jp/exhibition/sashieten/0009161/）

例如，在藤本的船下仰望水中的珂藍曼瑪蓮，無論是穿著禮服的模樣，手的位置，甚至是水的主題，都與《奧菲莉亞》的構圖相似。宮崎駿是否有意識到這一點，還是無意中表現出來的呢？

無論如何，《崖上的波妞》的創作靈感源自於英國之旅的震撼，並透過珂藍曼瑪蓮這個角色呈現出來。

順帶一提，宮崎駿與《奧菲莉亞》相遇的契機是夏目漱石。而《崖上的波妞》中，宗介這個名字是取自夏目漱石的小說《門》中的主角「野中宗助（註：「宗介」與「宗助」的日文發音相同）」。

此外，還有一個小知識，野中宗助的住

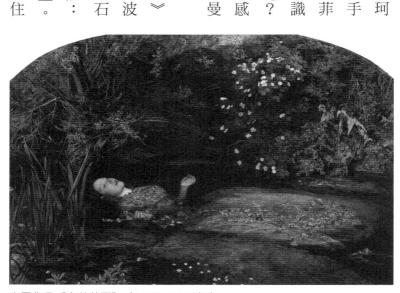

米雷作品《奧菲莉亞》（1851～1852年）

處設定在懸崖下方，而《崖上的波妞》中，宗介卻住在懸崖之上，這算是一個有趣的改變。

# 波浪的眞相與觀世音菩薩

珂藍曼瑪蓮首次出現的場景，是她從宗介的父親耕一擔任船長的小金井丸號底下穿過的畫面。她的身形巨大無比，從海的彼端而來，閃耀的波浪使船隻劇烈搖晃，這就是珂藍曼瑪蓮。

珂藍曼瑪蓮化作波浪，除了象徵了海洋，同時也是一種精妙的表現。波浪中閃耀著紅寶石般的物品，當波浪從小金井丸號底下掠過時，可以看出閃亮的物品實際上是珂藍曼瑪蓮佩戴的項鍊。

換句話說，珂藍曼瑪蓮有臉，有脖子，項鍊掛在她的脖子上，垂下的紅寶石在波浪中閃爍……這是什麼意思呢？化作波浪的部分其實是珂藍曼瑪蓮的胸部，她以仰泳的姿勢游在海面上，胸部露出海面，形成了波浪。

注意到這一點後，我們會發現一個有趣的事實。遇到珂藍曼瑪蓮的船員會稱她為觀世音菩薩，這並不是因為她充滿慈愛且光芒四射。當然，其中確實有這層意思，但實際上，胸部與觀世音菩薩之間有某種連結。

根據岡田斗司夫研討會成員提供的訊息，《崖上的波妞》的舞台位於廣島縣福山市的鞆之浦，那裡有一位當地人熟知的觀世音菩薩，而且正好位於懸崖上的觀音堂內，名為阿伏兔觀音。

調查發現，阿伏兔觀音是十六世紀由毛利氏創建的，被列為國家重要文化財產，是一座正統的觀音堂。阿伏兔觀音是保佑航海安全和育兒、安產的觀世音菩薩，觀音堂內的牆壁上滿是胸部形狀的「乳房繪馬」。由於這種景象，當地人也稱阿伏兔觀音為「乳房觀音」。

事實上，「乳房繪馬」和「乳房觀音」在日本全國各地都能看到，尤其是在岡山縣和山口縣等瀨戶內海地區極為常見。因此，「觀世音菩薩等同胸部」這個概念並不罕見。再者，既然作為保佑航海安全的神明，那麼當船員遇到一個強調胸部的巨大又神聖的存在，稱其為觀世音菩薩也是很自然的事情。

鞆之浦是吉卜力員工旅遊時造訪的地方，據說宮崎駿非常喜愛這裡，還曾經在此逗留了兩個月。因此，他應該對阿伏兔觀音有相當的了解。可以說，在他將珂藍曼瑪蓮和觀世音菩薩連結在一起時，心中想到應該就是阿伏兔觀音。

# 珂藍曼瑪蓮的本尊是鮟鱇魚

目前為止，已經介紹了《奧菲莉亞》和觀世音菩薩這些，作為珂藍曼瑪蓮的視覺形象原型的元素。接下來，我將解釋她的真實身分，而非她的外表。

事實上，宮崎駿已經揭示了答案。在電影上映時的一本雜誌中，他有談到這件事。現在，我們可以在《續・風の帰る場所（暫譯：風之歸處續集）》這本訪談集中確認他的說法。

在日本，有許多異種婚姻的故事。比如，電影中那位母親實際上是一條巨大的鮟鱇魚。我們工作人員之間也曾經討論過這個話題。然而，即使有一條長達一公里的鮟鱇魚出現，我們也不知道應該如何將它放入畫面中（笑）。因此，她能

夠完美地變成人類的樣子，只是她的大小可以自由變化。總之，就像孫悟空的世界一樣。在孫悟空的故事中，有一隻金魚從天界逃到地上三天，變成怪物胡鬧。

然而，在地上的時間卻是三年。最後，金魚被觀世音菩薩帶走了（笑）。

這裡又出現了觀世音菩薩。沒錯，珂藍曼瑪蓮作為帶回波妞的角色，確實就是觀世音菩薩。當然，最後她決定讓波妞變成人類的故事，確實是一隻鮟鱇魚。異種婚姻，

更有趣的是，宮崎駿提到珂藍曼瑪蓮的真實身分是一隻鮟鱇魚。異種婚姻，指的是不同生物之間的婚姻，在日本確實有許多這樣的故事。其中最有名的應該是《鶴妻》。雖然現在廣為人知的白鶴報恩，講述的是老夫婦與鶴的故事，但其實還有一個版本是年輕男子與鶴結婚的故事。

波妞也是異種婚姻的產物，她的父親是人類藤本，而她母親的真實身分則是鮟鱇魚。若只將珂藍曼瑪蓮視為海洋之母，可能會對波妞作為「魚之子」的出生感到疑惑，但如果她的母親是鮟鱇魚，那麼她確實有魚的血統。

然而，雖然鮟鱇魚和波妞同為魚類，形象卻完全不同……波妞看起來像金魚，這可能是受到孫悟空故事中的原型影響吧。

無論如何，珂藍曼瑪蓮的真實身分最終確定是鮟鱇魚。她是一隻閃耀著光芒的鮟鱇魚，宛如深海中的燈籠一樣。

## 🐟 鮟鱇魚的恐怖生態

竟然會出現鮟鱇魚與人類的異種婚姻，宮崎駿的想法真是相當狂熱。然而，這個設定其實非常巧妙。例如，雌性的鮟鱇魚身型巨大，而雄性的身形則非常小，只有雌性的幾十分之一，這正好符合珂藍曼瑪蓮和藤本之間極端的身材差異。

話說回來，鮟鱇魚的生殖方式相當獨特，被稱為「性寄生」。

首先，體型較小的雄性鮟鱇魚會咬住雌性鮟鱇魚，也就是這個行為被稱為「寄生」的原因，雄性鮟鱇魚的整個身體會逐漸嵌入雌性鮟鱇魚的體內，最終其

39

宮崎駿，《風之歸處續集》，ROCKIN'ON。

眼睛、鰭和大部分內臟都會退化消失。如果說雄性鮟鱇魚會變成專門釋放精子的雌性器官，這樣可能會更容易理解。換句話說，雄性鮟鱇魚完全被雌性鮟鱇魚吸收了。

雌性鮟鱇魚在一生中會多次吸收雄性鮟鱇魚。這聽起來是不是很可怕呢？

雖然珂藍曼瑪蓮不會定居在藤本身邊，但可以想像，她平時可能用擅長的光來引誘雄性鮟鱇魚並將其吸收。

## 🐟 藤本的一八七一年

那麼，為什麼藤本沒有被吸收呢？

如同珂藍曼瑪蓮是鮟鱇魚的設定一樣，藤本也有他的獨特背景。他是儒勒·凡爾納（Jules Verne）的科幻小說《海底兩萬哩》中潛水艇鸚鵡螺號的倖存者。

這個背景在電影中也有所暗示，例如，當藤本在抽取生命之水時，觀眾可

以看到最古老的壺上刻著「一八七一」。這就像是葡萄酒標記生產年分的做法，

一八七一年是《海底兩萬哩》單行本首次出版的年分，該作品於一八六九年至一八七○年間進行連載。

由於《海底兩萬哩》故事背景設定在同一時代，藤本在那之後開始在珂藍曼瑪蓮的指導下工作，因此一八七一年作為藤本首次工作時間是合理的。

從一八七一年至今，藤本一直負責提煉和管理生命之水的工作。他以非生殖的方式為珂藍曼瑪蓮做出貢獻，正因為如此，他不像其他丈夫一樣被同化吸收，而是存活了下來。大家覺得這個觀點如何呢？

雖然珂藍曼瑪蓮應該還有其他丈夫，但除了拼命製造生命之水的藤本之外，在海底似乎完全看不到其他人的蹤影。或許是因為其他丈夫已經死亡，或者是特地將珂藍曼瑪蓮設定為鮟鱇魚之故，他們已經完全同化到珂藍曼瑪蓮的身體之中了。

當藤本因為年老無法再進行工作時，或許就會同化到珂藍曼瑪蓮之中吧。

應該會如同《新世紀福音戰士》中人類補完計畫的結尾一樣。不知道藤本本人

對此會感到厭惡、喜悅還是恐懼？在這樣的世界觀裡不是很好理解，也許他會

出乎意料地感到喜悅吧。

## 🎬 珂藍曼瑪蓮腳部被隱藏的原因

故事的結尾，珂藍曼瑪蓮上岸了。這一幕，珂藍曼瑪蓮與理莎正在討論波

妞和宗介的未來。

如果大家有機會重新觀看《崖上的波妞》，請特別注意珂藍曼瑪蓮的腳部。

每一個鏡頭都顯示她的腳部被前方的花所遮蓋。這不僅僅是一個鏡頭，而是每

個鏡頭都是如此，因此這是有意為之的設計。

這個情節可能有多種解釋。

首先，單純是因為無法巧妙畫出珂藍曼瑪蓮的腳部。她身為海洋的象徵，

因此應該畫成人魚的尾巴，或者像幽靈一樣不畫腳部，以模糊的方式展現，甚

至直接畫成人類的腳。然而，這些做法都不太合適，因此選擇將其隱藏避免處

理，這是其中一種解釋。

其次，這可能如同觀世音菩薩的蓮花，要展現出一種神聖的氛圍。

最後，最有趣的說法，也是我特別想提出的，就是被花遮蓋的背後，實際上隱藏了觸手的存在。

珂藍曼瑪蓮本身是一種鮟鱇魚，同時也是海洋的象徵。就像電影《神鬼奇航》中的戴維・瓊斯一樣，她可能也無法上岸。

那麼，本應無法上岸的珂藍曼瑪蓮究竟是如何上岸的呢？實際上，她並未真的上岸。看似上岸的人類身影，只是鮟鱇魚的觸手伸展到陸地上，而她的本體仍然留在海中。這樣的解釋使珂藍曼瑪蓮的設定更有生命力，而且如果是宮崎駿的作品，我認為這種荒謬的想法也是有可能的。

## 太可怕的不合理結局

那麼，不論珂藍曼瑪蓮的去向如何，在這一幕中，波妞的處境將透過珂藍

曼瑪蓮與理莎的討論來決定。當珂藍曼瑪蓮確認波妞與宗介相愛後，她施展了將波妞變成人類的魔法。宗介親吻波妞後，她變成了一個人類女孩，故事到此結束。然而，這樣的結局真的可以稱為適合兒童動畫的快樂結局嗎？

我一直在解釋一件事情，宮崎駿那深受世人喜愛的優質作品背後，總是隱藏著一個可怕的世界與設定，而在《崖上的波妞》中，比起珂藍曼瑪蓮的真實身分，這個結局更令人感到害怕。

在此再次引用宮崎駿在《風之歸處續集》中的談話。

波妞是女人，而宗介是男人。從現在開始，他將背負著男人的悲哀活下去（笑）。而波妞則會變得越來越像一個女人。

並不是只有吞噬男人的珂藍曼瑪蓮強大、可怕且美麗，理莎和波妞也一樣，所有的女人都是強大、可怕且美麗的。這就是《崖上的波妞》的主題。可以說，《崖上的波妞》展現了宮崎駿的女性觀。

先前提到理莎和珂藍曼瑪蓮交談的場景。在這個場景中，觀眾完全不知道她們在談論什麼。畫面中只顯示她們在遠處交談的樣子，完全聽不到任何台詞，

這是一個非常不自然的場景。

如果不打算告訴觀眾內容，那麼乾脆把這個交談的場景剪掉會更好，這樣才不會浪費時間。因為動畫與實拍不同，不能先拍下來再說，因此最好一開始就不要製作這個場景。然而，從分鏡階段開始，這個場景就已經被設定了相當長的秒數。

換句話說，「她們到底在說什麼呢？」宮崎駿希望觀眾能去想像這個問題。

雖然不會告訴觀眾具體的內容，但希望觀眾能去想像、猜測。只希望傳達出理莎和珂藍曼瑪蓮似乎正在講悄悄話的氛圍，希望觀眾能體驗到那種重要的事情無法被告知的感受。

宗介的未來，最終由理莎和珂藍曼瑪蓮的交談，以及波妞近乎跟蹤狂的愛情單方面地決定了。雖然宗介答應要保護波妞，但在那個場景中，他根本不可能拒絕。因為他不僅是在三位女性的引導下要做決定，而且他的決定還關係到

整個小鎮的命運。

　　重要的事情由女人來決定，男人則抬不起頭來，這就是男人的悲哀。藤本無法反抗珂藍曼瑪蓮，而且被波妞耍得團團轉，疲憊不堪、眼睛布滿黑眼圈，這就是宗介未來的模樣。

　　這樣一個難以稱為快樂結局的曖昧收尾，卻配上看似愉快的主題曲來蒙混過去，這樣的結尾方式，或許才是《崖上的波妞》裡最可怕的部分。

# 第10章
## 「堀越二郎就是宮崎駿」，這是真的嗎？
### ──《風起》

2013 年　《風起》

故事發生於大正到昭和時期的日本，描述了設計零式戰鬥機的堀越二郎，從少年到青年的成長過程。二郎在一個避暑勝地遇見了菜穗子，他們兩位是在關東大地震期間認識的。兩人最終結婚，但菜穗子不幸罹患結核病。二郎全心投入飛機的開發工作，菜穗子最終還是離開了人世。在飛機研發初期，二郎在與設計家卡普羅尼伯爵的夢中旅程中，再次與菜穗子重逢。

# 以宮崎駿形象投射的堀越二郎

本書出版之際（指在日本出版的時間），宮崎駿的最新作品是《風起》。

從《風之谷》算起，這正好是他的第十部作品。這次，宮崎駿脫離了以往的奇幻世界，首次以現實中的人物為藍本創作，打造了一部風格獨特的作品。

正如各方所述，主角堀越二郎反映了導演自身的影子。從他的飛機愛好、眼鏡情結，到基於疏散時期經歷所描述的二郎家庭生活、對女性的憧憬，以及對工作如此熱情而忽視家庭……。甚至二郎抽的香菸也是宮崎駿喜愛的品牌「CHERRY」。宮崎駿被製作人和贊助商圍著製作動畫，而二郎則被軍方委託開發戰鬥機。

儘管作品中傳達「回歸自然」的訊息，卻還是讓粉絲們成為室內派動畫迷，即便如此，宮崎駿仍因追求觀眾動員率而無法停止製作電影，這是屬於他的「罪與罰」。另一方面，由於追求純粹創作的熱情造就了殺人武器，而且原本是為了日本勝利而設計的戰鬥機，卻以自殺攻擊的方式奪走了年輕的生命，這則是

堀越二郎的「罪與罰」。

「堀越二郎就是宮崎駿」這個說法的關鍵因素，或許是將主角的配音設定為庵野秀明吧。當堀越二郎，也就是宮崎駿以作家立場描寫罪與罰這個主題時，宮崎駿當然不可能親自擔任配音，因此選擇了與自己生活方式相似的弟子庵野秀明來擔任。

如果要給宮崎駿首次真情流露的自傳式電影《風起》評分的話，我會給予九十八分（滿分是一百分）。我認為這是宮崎駿迄今為止最傑出的作品。

或許正因如此，在岡田斗司夫研討會中，相較於其他作品，《風起》被我提及的頻率更高。二〇一三年電影上映當年，我還出版了《「風立ちぬ」を語る（暫譯：談談《風起》）》一書，梳理了當時的解析。大部分的想法都在那本書中提過，若有興趣，請務必一讀。

本章將探討我最近針對《風起》重新思考的新見解。

# 《夢幻成眞》

雖然是有點突然的問題，但大家是否看過《夢幻成眞》（Field of Dreams）這部電影？這是一部一九八九年的好萊塢電影，還曾經被提名奧斯卡最佳影片。

電影由著名演員凱文・科斯特納（Kevin Costner）主演，充滿了奇妙的韻味。

電影主角雷・金塞拉在紐約出生長大，然而他在上大學時與父親的關係惡化，經常吵架。最後，他選擇離家出走，從此再也沒有見過父親，甚至未參加父親的葬禮。之後，他居住在美國愛荷華州的一個偏僻鄉村，經營著一家農場。

某天晚上，金塞拉在玉米田裡散步時，突然聽到一個神祕的聲音：「如果你將它蓋好，他就會來。」金塞拉還看到玉米田裡浮現出一個棒球場的幻影。

換句話說，金塞拉認為這個「它」應該指的是棒球場，但當時他並不知道，就會來的那個「他」究竟是誰。

總之，金塞拉受到這個神祕聲音的強烈震撼後，徵求了家人的同意，最終決定建造棒球場。儘管遭受周圍人的嘲笑，他依然決定犧牲一片重要的玉米田，

興建了一座設有圍欄和夜間照明的棒球場。

有一天，他的女兒發現棒球場裡有人。金塞拉仔細觀察後，發現那個人似乎是以前的大聯盟球員——喬·傑克森。這位球員早已辭世，但他是在一九一九年美國著名的「黑襪事件」中，因涉及打假球而被逐出大聯盟的落魄名將。或許是因為無法在公眾場合打球的緣故，儘管他已逝，卻依然在像金塞拉的棒球場這樣隱密的地方打棒球。

故事從這裡開始進入神祕現象的範圍。金賽拉決定和應該已故的傑克森一起打棒球。雖然只是簡單的投球和擊球，但他們兩人很享受這個過程。傑克森滿足於能打棒球的喜悅，然後再次回到玉米田的另一邊。

這樣一來，神祕聲音所說的「他」，是指傑克森的這個謎題便解開了。

而從翌日起，超自然現象繼續發生，除了傑克森之外，其他已故的大聯盟選手也來到了棒球場。

他們白天來訪，到了傍晚便離開。這或許是因為過去大多數棒球比賽是在白天進行，因為當時的照明設備尚未完善。總之，這些選手每天白天都來棒球

場，漸漸地還開始進行比賽。

在這段不可思議的日子裡，金賽拉聽到了下一個啟示：「治癒他的痛苦。」

金賽拉內心疑惑：「什麼？還有新的啟示嗎？這裡的「他」不是指傑克森嗎？那麼這個「他」又是誰？治癒痛苦又意味著什麼？我還需要做些什麼？」金塞拉對此感到困擾不已。

有一天，那些棒球選手又出現了，開始打棒球。傍晚選手們離開時，有一位捕手獨自留下。他戴著捕手面具，一時看不出他是誰。

最後，捕手摘下面具露出他的真面目，原來是金賽拉年輕時的父親。事實上，金賽拉的父親年輕時曾經立志成為棒球選手。

接著，金賽拉介紹妻子和女兒給父親認識。父子倆開始玩起傳接球，他們臉上都洋溢著笑容。原來啟示所說的「他」指的是父親，而「痛苦」則是指父子間的決裂。故事在這裡結束了。這是一個奇妙的故事，同時也是一個感動人心的作品。看完後，我淚流滿面地說：「這部電影真是太棒了！」每一秒都找不到多餘的場景，是一部無可挑剔的名作。

# 眞正的範本是宮崎勝次

「如果你將它蓋好，他就會來。」

在製作《風起》的過程中，宮崎駿看到的不正是他父親的青年時代嗎？堀越二郎的形象中，不僅投射出了宮崎駿，還投射出了他的父親。

在與長期致力於研究昭和歷史的作家半藤一利對談的書籍《半藤一利と宮崎駿の腰ぬけ愛國談義（暫譯：半藤一利與宮崎駿的懦夫愛國談）》中，宮崎駿明確表示：「我將堀辰雄、堀越二郎和自己的父親融合在一起，創造了電影中的堀越二郎。」《風起》被視為宮崎駿的私小說，一開始我也是這麼認為的，但正如他本人所言，與其說電影中的二郎投射的是宮崎駿，不如說更強烈地重疊著他父親的身影。

以下是宮崎駿的父親宮崎勝次與二郎的共通點。

首先，他們都經歷了關東大地震和第二次世界大戰，生活在同一個時代。

其次，他們的妻子都臥病在床。宮崎勝次的妻子，也就是宮崎駿的母親，

在宮崎駿從小學到高中期間，病情嚴重到無法獨自起身。其他宮崎駿對母親的回憶也反映在《龍貓》中。

宮崎駿的母親與菜穗子不同的地方是，她後來康復了。只是，宮崎駿的母親是勝次的第二任妻子，勝次的第一任妻子在結婚後不久因結核病離世，這一點和二郎與菜穗子的情況極其相似。

二郎同樣都經歷了「因結核病失去妻子」的痛苦。事實上，宮崎駿的母親是勝次和二郎擔任工廠廠長。勝次與他的兄弟共同經營了一家製造飛機零件的公司——宮崎航空製作所。

最後，他們最大的共通點是都參與了戰鬥機的生產。二郎是設計師，而勝次則擔任工廠廠長。

儘管他們都參與了戰鬥機的生產，但他們對「參與戰爭」的意識都很薄弱。

在電影中，二郎的同事本庄密切注意日本的現狀，然而二郎並沒有這樣的意識，他只是專注於自己熱愛的開發工作。

勝次也有類似的情況。根據宮崎駿在《半藤一利與宮崎駿的懦夫愛國談》中所述：

「宮崎先生，即使我們製造了五架飛機送到南方，能到達的也只有一架。」

或是「當五架日本飛機與美國的飛機交會時，日本的飛機只會剩下一架，而對方的飛機則只會輕微冒煙。」雖然聽過許多類似的故事，他卻從未將這些訊息與自己的事業聯繫起來，認為只要繼續製造就好了。

就像這樣，勝次缺乏現實感，也沒有大局觀。

我父親是一個戰敗後也毫不在意的人，甚至能與美國士兵交朋友，並將他們帶回家。當時我才四歲，清楚記得美國士兵來訪時，我偷偷藏起一架有日之丸標誌的玩具飛機。雖然當時我還是個小孩子，卻覺得讓美國士兵看到這個玩具飛機可能不太合適。我完全不明白自己為何這麼做，但四歲的我確實把它藏起來了。不管怎樣，在戰前，我記憶中所沒有的世界看起來都像灰色的。然而，我父親卻說：「那是美好的時代。」「淺草很好。」以前我完全無法相信

這些話。

還有諸如此類的故事[42]

「發動戰爭的是軍部，並不是我。史達林也說過日本人無罪。」父親還曾說過這種話（笑）。

這些故事顯示了勝次對戰爭責任的意識十分薄弱。[43]

從各種一致性的原因中可以看出，二郎的形象是以勝次為藍本。很明顯，宮崎駿在《風起》中試圖描繪更多的是他的父親，而不僅僅是他自己。當然，《風起》最初的構想可能是將堀辰雄和堀越二郎融合在一起，這個點子從飛機這個交集點開始，隨著電影的製作逐漸反映了他父親的形象。這或許才是真正的情況。

## 🐷 為何要強調擋風玻璃

《風起》雖然以堀越二郎為主角，但幾乎沒有出現零式戰鬥機的場景，這

有些奇怪。堀越二郎最著名的身分就是零式戰鬥機的設計者，這一點在《風起》的介紹中也有提及，然而在電影中卻鮮少涉及這部分。半藤一利在《半藤一利與宮崎駿的懦夫愛國談》中也曾吐槽過這個問題。電影重點描繪的是二郎設計零式戰鬥機之前，所設計的九六式艦上戰鬥機。

相比之下，電影最後幾秒鐘才出現零式戰鬥機的飛行場景，而且那是十幾架戰鬥機同時飛行的片段。

我建議大家重溫這個場景，就會發現動畫中幾乎沒有全面展示零式戰鬥機的鏡頭。在這些有限的場景中，令人印象深刻的部分是覆蓋座艙的擋風玻璃。有一個鏡頭沒有在分鏡圖上出現，卻放大拍攝了擋風玻璃。看到這個，我不禁感到好奇，想知道宮崎駿為什麼如此執著於擋風玻璃。

既然特意在最後一刻展示了零式戰鬥機，為什麼不展示更多戰鬥機的全

42 半藤一利、宮崎駿，《半藤一利與宮崎駿的懦夫愛國談》，文春吉卜力文庫。

43 半藤一利、宮崎駿，《半藤一利與宮崎駿的懦夫愛國談》，文春吉卜力文庫。

貌，或者展現它在空中激烈飛行的英姿呢？為什麼宮崎駿如此執著於擋風玻璃呢？

這個答案也可以在《半藤一利與宮崎駿的懦夫愛國談》中找到。

我親眼在日本軍用機上看到的只有零式戰鬥機的擋風玻璃。我發現兩片全新的擋風玻璃放在儲物間的玄關。

（中略）

我們家住在工廠附近，我所看到零式戰鬥機的擋風玻璃，可能是因為工廠裡沒有足夠空間才被放在那裡的吧。44

這些擋風玻璃是父親經手的零件，同時也是宮崎駿的一段幼年體驗。無論擋風玻璃的描寫是有意還是無意的，都能讓人聯想到宮崎勝次與宮崎駿這對父子的存在。

# 如果你將它蓋好，他就會來

《風起》常被介紹為宮崎駿第一次因自己的電影而流淚的作品。這部作品

應該有某些不同於其他作品，能觸動宮崎駿心弦的地方。

其中一個重要的原因，我認為是他在這部電影中看到了他父親的身影。

《風起》與宮崎駿以往的作品不同，它不是奇幻故事，而是以一個真實存在的人物為主角的故事。然而，更顯著的差異在於，宮崎駿首次在他的作品中描繪了父親的形象。

在宮崎駿的電影中，他一直對女性抱有特殊的憧憬，特別是對母親的形象。從娜烏西卡、朵拉、小月和小梅的母親、吉娜、湯婆婆、蘇菲、理莎，等等這些角色，都是宮崎駿心目中的母性象徵。

相反地，作品中幾乎找不到讓人強烈感受到父性的角色。在宮崎駿的動畫中，父親並不是推動故事或者主角發展的存在。推動世界的是作為女性的母親。

這一點在前一章節《崖上的波妞》的解說中也曾提過。

半藤一利、宮崎駿，《半藤一利與宮崎駿的懦夫愛國談》，文春吉卜力文庫。

「堀越二郎就是宮崎駿」，這是真的嗎？——《風起》

宮崎駿曾經對他的父親感到厭惡。正如前面引用的文字，他認為父親在參與戰爭方面缺乏責任感。在《半藤一利與宮崎駿的懦夫愛國談》一書中，還講述了這段故事：

他是那種會在家裡毫不在乎地談論自己看過的電影，或去了脫衣舞俱樂部的男人。他會抓住我說：「你還沒開始抽煙嗎？」或者「我像你這麼大的時候，已經在召妓了。」因此，我下定決心絕對不要變成這樣的男人（笑）。

這是一個享樂主義至上且毫無細膩之處的花花公子。宮崎駿從未在作品中描繪過他所厭惡的父親。

然而，在《風起》中，他終於描繪了父親的形象。而且不是以批判的角度描寫，而是呈現出一位追尋飛機夢想的純粹之人。這顯示了他對父親的寬恕。

透過這部作品再次遇見父親的宮崎駿，應該已經與父親達成了和解。

只把《風起》視為導演自我反省，罪與罰的私小說，是一種膚淺的看法。

當然，這部電影確實對導演本人具有撫慰療癒的作用，但宮崎駿想要內省的，不僅僅是自己的形象，還包括他對父親的感情。

經過許多衝突後，最近我終於開始覺得，我還是很喜歡我的父親。

本章的結尾吧。

在此就引用宮崎駿在《半藤一利與宮崎駿的懦夫愛國談》中的這段話作為

45 半藤一利、宮崎駿，《半藤一利與宮崎駿的懦夫愛國談》，文春吉卜力文庫。

46 半藤一利、宮崎駿，《半藤一利與宮崎駿的懦夫愛國談》，文春吉卜力文庫。

| 「堀越二郎就是宮崎駿」，這是真的嗎？——《風起》

# ⬤ 終章
## 進化的宮崎駿

# 《機動戰士鋼彈：逆襲的夏亞》帶來的震撼

與宮崎駿同年的動畫導演中，有一位創作了《機動戰士鋼彈》系列的富野由悠季。

富野由悠季所執導的代表作品是於一九八八年上映的《機動戰士鋼彈：逆襲的夏亞》。這部作品在當時的動畫業界帶來了巨大的震撼。我當時也沉浸於這個業界，十分了解這個情況。庵野秀明因為對這部作品過於狂熱而製作了同人誌，押井守這位一向對同業嚴厲批評的導演也對此讚不絕口。

電視連續劇系列的《機動戰士鋼彈》是經過精心設計的佳作，而《機動戰士鋼彈：逆襲的夏亞》則顯得毫無結局、胡鬧至極。

故事的概要是，宿敵夏亞試圖將小行星阿克西斯撞向地球，而阿姆羅則試圖阻止他。

至於夏亞為何要將阿克西斯撞向地球，這是因為他要清除人類。更具體地說，他認為地球的存在阻礙了人類的成長。只要還有可以回去的地方，人就無

法真正長大。

早在《機動戰士鋼彈》之前，富野由悠季在執導手塚治虫原著電視動畫《海王子》時，就一直在描繪這個訊息：「青春的真諦即是失落。只有在犯下絕對不應該做的事，失去了不應該失去的東西後，我們才能真正成長為大人。」我認為這也可以視為從過去畢業。

在《機動戰士鋼彈：逆襲的夏亞》中，導演特別強調了對人性的絕望，並突顯了「鋼彈就到此結束！」的心情。

面對夏亞這樣的挑戰，阿姆羅駕駛著新型鋼彈，還找到了新戀人，甚至說出「新鋼彈不是浪得虛名」等言辭，為了拯救地球而全力以赴。這些情節都展示了他們無法捨棄對鋼彈和人類的情感依戀，同時也反映了導演的真實想法。

換言之，富野由悠季透過角色在動畫世界中的戰鬥，將自己內心的矛盾哲學和對《機動戰士鋼彈》的看法表現出來。可以說，這是《機動戰士鋼彈》的作者在《機動戰士鋼彈》中談論《機動戰士鋼彈》這部作品。或者負面地說，

導演為了表達自己的想法，導致作品變得扭曲失真。

導演將自己無法解答的內心矛盾直接描繪出來，因此故事未能完整結束。

最後，阿克西斯到底有沒有撞向地球？夏亞真正的意圖又是什麼？阿姆羅和夏亞是否倖存？故事就這樣以 TM NETWORK 所唱的片尾曲畫下句點。

哎呀，就這樣結束了嗎？這樣不顧作品的一致性來表達思想，在動畫界中，這種做法是被允許的嗎？《機動戰士鋼彈：逆襲的夏亞》給業界帶來的震撼大概就是如此。

# 🌀 在《龍貓》之前，在《魔女宅急便》之後

暫且不論一般大眾，但在核心動畫迷中，有許多人以宮崎駿與富野由悠季的對立來觀察當時的動畫界，我也是其中之一。如同富野導演經常在訪談中提到的，他們本人也意識到這種對立結構。可以看成是宮崎駿與他所厭惡的手塚治虫系列這樣的對立。富野由悠季便是出身與手塚治虫有關的蟲製作公司，並

參與了動畫《原子小金剛》的製作。

雖然富野由悠季因為一九七九年的《機動戰士鋼彈》占了上風，但宮崎駿在《風之谷》中逆轉了局勢。當時，由鈴木敏夫擔任總編輯的前衛動畫雜誌《Animage》，也從這個時期開始更加關注宮崎駿，而非《機動戰士鋼彈》。

另一方面，富野由悠季受到《機動戰士鋼彈》成功的束縛，一直被大眾期待製作更多類似的機器人動畫。然而《聖戰士丹拜因》和《重戰機艾爾鋼》等作品都未能吸引觀眾，最終他還是回歸《機動戰士鋼彈》系列，製作《機動戰士Z鋼彈》和《機動戰士鋼彈ZZ》等續集，這些都是他和宮崎駿過往避開的題材，或許可以稱之為「鋼彈的詛咒」。

因此，在一九八〇年代後期的對決中，富野由悠季仍受《機動戰士鋼彈》的影響，而宮崎駿則透過《風之谷》和《天空之城》展示了全新的動畫風格，姑且不論社會經濟效應，從作家地位來看，宮崎駿是更加突出的。

此時，富野由悠季並未逃避《機動戰士鋼彈》，而是試圖摧毀《機動戰士鋼彈》的框架，創造出一部宣洩自卑感的「奇特電影」。這樣的作品使得他重

新獲得高度評價，連宮崎駿也意識到這一點。

宮崎駿的作品中，有一些是極為精緻的傑作，如《魯邦三世：卡里奧斯特羅城》、《風之谷》、《天空之城》和《龍貓》，此外從《紅豬》開始，他的作品便帶有私小說的風格。我認為分水嶺就在這裡，而《魔女宅急便》正好位於這個分水嶺上。儘管這部作品在故事上非常精緻，但在將動畫製作現場的經驗反映到作品世界上這一點，可以看出是它顯然受到了《機動戰士鋼彈：逆襲的夏亞》的影響。

宮崎駿肯定會將自己於一九八八年上映的《龍貓》，與富野由悠季的《機動戰士鋼彈：逆襲的夏亞》進行比較。此外，同時上映的《螢火蟲之墓》，也可以視為宮崎駿開始進行「自我敘事」的契機之一。當他製作這些優秀且具有教育意義的奇幻作品時，他的老師和競爭對手同時試圖改變動畫界的常規，這必然讓宮崎駿感受到危機。

# 業餘愛好者、專家、藝術家

《機動戰士鋼彈：逆襲的夏亞》確實以其「自我敘事」的風格，在業界引起了震撼，然而，這種動畫製作方式其實並非前所未有。

雖說有點自誇，但以我們的作品來說，在成立 GAINAX 之前，我們在同人時期創作的《DAICON Ⅲ》和《DAICON Ⅳ》，正是這樣的動畫作品。

例如，《DAICON Ⅲ》的故事，是講述一個小女孩拿到一杯水，並要將水送到目的地。在途中，她遇到了各種科幻生物和機動裝甲的阻撓，但她也會從書包裡拿出導彈，或是將尺變成光速軍刀，經過一番激烈戰鬥後最終獲勝，順利地將水送到了目的地。

雖然故事內容僅此而已，但作為作品的背景，我想補充一點資訊。這部動畫是我們一群熱愛科幻的普通學生，為在大阪舉辦的第二十屆日本科幻大會所製作的開幕動畫。我們的製作過程在島本和彥的漫畫《青之炎》中也有所描述，

這部漫畫還被改編成電視劇，有興趣的人可以去看看。

現在來談談《DAICON III》。我們本身並不是動畫師，只是一群科幻迷。

因此，我們選擇了小女孩作為主角，象徵純真無邪。此外，我們在作品中融入了我們喜愛的科幻元素，描繪了一段朝著大會這個目的地前進的旅程，這可以說是我們的自我敘事作品。

那麼，為什麼我們能這樣創作呢？這是因為我們是業餘愛好者。創作商業作品的專家是不會這麼做的。當然，每個創作者都有自己的風格，但專家首先考慮的是客戶，並致力於製作完成度高且有趣的作品，這就是專家之所以為專家的原因。

如果要我來分類創作者的類型，我會分成三類：過度自我敘事的是業餘愛好者，盡量避免這樣做的是專家，而在自我敘事的過程中，即使是業餘愛好者也能讓觀眾狂熱的則是藝術家。例如，早期的 GAINAX 屬於業餘愛好者。徹底追求邏輯和一致性，對作品要求嚴謹的高畑勳是專家中的專家。而現在的庵野秀明則是藝術家。

作為卓越的專業動畫師，宮崎駿一直以創作「有趣的動畫」為目標，這個階段持續到《龍貓》為止。在受到《機動戰士鋼彈：逆襲的夏亞》的刺激後，他開始擁有了業餘愛好者的想法，這是他到《紅豬》為止的階段。從《魔法公主》開始，他成為了一位藝術家，能夠創作出「胡鬧但極具魅力的超級暢銷作品」。我想宮崎駿的吉卜力動畫史應該可以這樣分類。

# 🐷 在《風起》中展現的進化

成為藝術家的宮崎駿，其厲害之處在於，即使故事和設定顯得支離破碎，但在觀影後仍能讓人感到某種程度的認同，這顯示了他作為動畫師的卓越才能。

即使他以業餘方式展現出創作者的個性，但作品的趣味性還是超越了創作者的個性。從《魔法公主》到《霍爾的移動城堡》，依然保留他在藝術家時期精雕細琢的感覺，而在這些有趣的作品中，宮崎駿的自我投射究竟在哪裡，這

仍需一定程度的解讀和研究才能找出。

然而，從《崖上的波妞》開始，他的真實想法便完全顯露出來。正如第九章所述，這些作品似乎只是按照他想要的順序描繪自己想畫的東西。到了《風起》這部作品，每個人終於都能明顯感受到宮崎駿個人的情感投射，這也是他首次脫離奇幻題材的自傳性電影。在七十二歲時，他終於完全展現了自己的真實想法，進化成一位真正的藝術家。

至於最新作品《蒼鷺與少年》會是怎樣的作品呢？在本書在日本出版時，我們還無法得知全貌，但可以肯定的是，它將充滿年逾八十歲的宮崎駿的真實心聲。我迫不及待地想要欣賞這部作品。

# 主要參考文獻

## 書籍

- Animage 編輯部編著，《浪漫影集 魔法公主》，德間書店。

- 才谷遼編著，《神隱少女 千尋的大冒險》，Fusion Product。

- 木原浩勝，《另一個「巴魯斯」》，講談社文庫。

- 半藤一利、宮崎駿，《半藤一利與宮崎駿的懦夫愛國談》，文春吉卜力文庫。

- 永塚あき子，《ALL ABOUT TOSHIO SUZUKI》，KADOKAWA。

- 吉卜力編著，《吉卜力立體建築物展 圖錄〈復刻版〉》，TWO VIRGINS。

- 池田憲章構成，《浪漫影集 天空之城》，德間書店。

- 辻精二，《宮崎駿全書》，FILMART 社。

- 志田英邦等，《吉卜力之森與波妞之海》，角川書店。

- 角野榮子，《魔女宅急便》，角川文庫。

・亞瑟・查理斯・克拉克著，福島正實、川村哲郎譯，《未來的輪廓》，早川書房。

・押井守，《暢所欲言！押井守漫談吉卜力祕辛》，東京新聞通信社。

・宮崎克原著，吉本浩二漫畫，《怪醫黑傑克的誕生：手塚治虫的創作祕辛》，秋田書店。

・宮崎峻，《風之歸處》，文春吉卜力文庫。

・宮崎駿，《吉卜力分鏡圖全集 13 神隱少女》，德川書店。

・宮崎駿，《吉卜力分鏡圖全集 14 霍爾的移動城堡》，德川書店。

・宮崎駿，《宮崎駿水彩畫集》，德間書店。

・宮崎駿，《風之谷》（藍光光碟），日本華特迪士尼工作室。

・宮崎駿，《風之谷 1》，德間書店。

・宮崎駿，《風之歸處續集》，ROCKIN'ON。

・宮崎駿，《宮崎駿 出發點 1979—1996》，德間書店。

- 莎士比亞著，河合祥一郎譯，《新譯本 馬克白》，角川文庫。
- 渡邊季子編著，《浪漫影集 神隱少女》，德間書店。
- 黑澤明、宮崎駿，《何謂電影》，德間書店。
- 聖修伯里著，堀口大學譯，《人類的土地》，新潮文庫。
- 鈴木敏夫，《天才的思考：高畑勳與宮崎駿》，文春新書。
- 鈴木敏夫，《順風而起》，中央公論新社。
- 德木吉春等編著，《浪漫影集 風之谷》，德間書店。
- 羅德・達爾著，田口俊樹譯，《飛行員的故事》，Hayakawa Mystery。

## 雜誌

- 〈「積極的悲觀論者」的真心話〉，《新聞週刊日語版》二〇〇五年六月二十九日發行，阪急Communications。
- 〈對吉卜力的鈴木敏夫提出抗議！「霍爾喪失英雄資格？」〉，《Cyzo》二〇〇五年二月號，INFOBAHN。

# 表裏吉卜力

## 從「風之谷」到「風起」，重新探索吉卜力經典動畫的魅力

| | |
|---|---|
| 作　　　　者 | 岡田斗司夫 |
| 譯　　　　者 | 邱顯惠 |
| 發　行　人 | 林敬彬 |
| 主　　　編 | 楊安瑜 |
| 編　　　輯 | 林佳伶 |
| 封　面　設計 | 高郁雯 |
| 內頁編排 | 方皓承 |
| 行　銷　經理 | 林子揚 |
| 編　輯　協力 | 陳于雯、高家宏 |
| 出　　　版 | 大旗出版社 |
| 發　　　行 | 大都會文化事業有限公司 |
| | 11051台北市信義區基隆路一段432號4樓之9 |
| | 讀者服務專線：(02)27235216 |
| | 讀者服務傳真：(02)27235220 |
| | 電子郵件信箱：metro@ms21.hinet.net |
| | 網　　　　址：www.metrobook.com.tw |
| 郵　政　劃撥 | 14050529 大都會文化事業有限公司 |
| 出　版　日期 | 2024年08月 初版一刷 |
| 定　　　價 | 400元 |
| I S B N | 978-626-7284-62-9 |
| 書　　　號 | B240801 |

DARE MO SHIRANAI GHIBLI ANIME NO SEKAI
BY Toshio Okada
Copyright © 2023 Toshio Okada
Original Japanese edition published by SB Creative Corp.
All rights reserved
Chinese (in Traditional character only) translation copyright © 2024 by
METROPOLITAN CULTURE ENTERPRISE CO., LTD
Chinese (in Traditional character only) translation rights arranged with
SB Creative Corp., Tokyo through Bardon-Chinese Media Agency, Taipei.

◎本書如有缺頁、破損、裝訂錯誤，請寄回本公司更換。
版權所有・翻印必究 Printed in Taiwan.

**國家圖書館出版品預行編目（CIP）資料**

表裏吉卜力/ 岡田斗司夫 著；邱顯惠 譯-- 臺北
市：大旗出版社出版：大都會文化事業有限公司發行,
2024.08 ; 240面；14.8×21公分. (B240801)
譯自：誰も知らないジブリアニメの世界

ISBN 978-626-7284-62-9（平裝）

1.吉卜力工作室 2.動畫製作 3.影評 4.日本

987.631                              113008958